플래닛 B. 기후 변화 그리고 새로운 숭고
PLANET B. *Climate change and the new sublime*

니콜라 부리오
Nicolas Bourriaud

"나는
해변도 해저면도
없는
바다 속으로
걸어 들어간다."

— 요한 하인리히 퓌슬리

I walk into a sea that has neither shore nor floor.
Johann Heinrich Füssli

안엤ㅕㄲㅌㅓㅎ

PLANET B.
Climate
change
and
the
new
sublime

**Nicolas
Bourriaud
니콜라
부리오**

**김한들 · 노태은 · 안소현
옮김**

IANN̄

플래닛 B.
기후 변화 그리고 새로운 숭고

- 작품은 〈 〉, 전시는 《 》, 단행본과 잡지, 학술지는 『 』, 시는 「 」으로 구분하여 표기했다.
- 역주는 각주와 함께 순서대로 표시했다. 단 원서에서 독해를 위해 역주가 추가한 문구는 (괄호)*를 표기하여 구분하였다.
- 외국 인명/지명 등은 국립국어원의 외래어표기법을 기준으로 하되, 국내에서 널리 쓰이는 표기는 관행을 따랐다.
- 원서와 다른 이미지들이 수록된 경우 작가의 최신 전시회에서 참조하였다.
- 원서에 수록된 티아고 로차 피타Thiago Rocha Pitta 작가의 이미지는 제외되었다.

여는글

글쓰기와 전시 큐레이팅은 매우 다른 두 가지 활동이므로 뇌의 서로 다른 영역을 사용한다고 할 수 있습니다. 우리는 이론에만 이끌려 좋은 전시를 만드는 것이 아니라, 이론에 얽매이지 않는 작품의 복잡한 현실을 이론과 대면함으로써 좋은 전시를 기획합니다. 하나의 생각으로 기치가 모아지면, 예술 작품들은 (아마 다음 책으로 연결될) 새로운 관념으로 이어지고 새로운 것들을 집단적으로 생산합니다. 이처럼 저에게 전시는 한 권의 책으로 이끌어가는 매개체이며, 각각의 에세이는 다시 전시를 생성합니다.

여러분이 손에 들고 있는 도서『플래닛 B. 기후 변화 그리고 새로운 숭고』는 2022년 베니스 비엔날레 기간인 4월부터 11월까지 개최된《플래닛 B.》전시와 같은 명칭으로 한 쌍을 이루고 있습니다. 이 전시는 3개월마다 서로 다른 세 부분의 오페라로 구성되어 진행되었습니다. 어떤 예술가와 작품은 서로 다른 두 파트에, 때로는 세 파트 모두에 등장했지만, 그에 반해 하나의 막이 진행되는 동안만 **배역을 연기한** 예술가도 있습니다.《플래닛 B.》1부 '숭고에서 포용까지'는 전시의 주제, 즉 오늘날 예술가들이 현대화 시킨 숭고 sublime 에 대한 개념을 발전시킨 이론적인 에세이라면, 2부 '리브레토'는 1부의 에세이를 보완합니다. 리브레토란 오페라와 함께 제공되는 소책자를 가리키는 이탈리아 용어인데, 2부에서는 전시 안에서 작품들이 가진

의미에 더 집중했습니다. 하지만『플래닛 B.』는 무엇보다 미학의 언어로 전시의 쟁점들을 번역한 전시도록입니다. 18세기부터 시작된 숭고의 개념은 전년도에 출간된 에세이『인클루젼스: 자본세의 미학 *Inclusions. Esthétique du capitalocène*』(2021)의 제 주장을 재검토하고 그 깊이를 더할 수 있도록 해주었습니다.『플래닛 B.』는 이를 보완하는 역할도 하지만, 전시의 스토리로 기능하기도 합니다.

— 니콜라 부리요

Part 1.
플래닛 B. 숭고에서 포용까지

Part 1.
Planet B. From the sublime to inclusion

가이드라인

니콜라 부리오 Nicolas Bourriaud는 기후 위기에 처한 동시대의 인간이 주목해야 할 분야로 예술을 꼽는다. 자신의 주장을 뒷받침하기 위해 에드먼드 버크 Edmund Burke와 임마누엘 칸트 Immanuel Kant의 이론을 언급하면서, 18세기 말 낭만주의 사조의 숭고를 기후 위기 대응에 적절한 예술 개념으로 소개하고 있다. 부리오가 보기에 숭고는 시대를 앞서 나갔을 뿐만 아니라 21세기의 맥락에서도 타당성을 지녔던 것이다. 그가 생각한 숭고는 예측할 수 없는 재난적 환경에 몰입되어 혼란스러워진 인간에게 현재 상황의 특이성을 효과적으로 드러내고 절실하게 느끼도록 해주기 때문이다. 덕분에, 숭고는 동시대성을 획득할 수 있게 된다.

부리오에 따르면 동시대적 숭고는 '거리'가 완전히 사라져 버린 현상에서 비롯된다. 지금의 사회는 한 인간이 지구 반대편에 있는 다른 존재에게 미시적인 수준까지 영향을 미칠 수 있기 때문이다. 결론적으로, 밀폐된 공간에 속할 수 없게 된 우리의 현실은 분자 인류학에 기반한 '분자 예술'을 등장시켰다. 이 분야의 예술가들은 세계가 분자적 수준에서 얽혀 있는 모습을 분해하거나 초월하는 방식 등으로 보여주고 있다. 이는 오랫동안 서양 예술의 토대가 되어왔던 아리스토텔레스의 '질료형상론'에 반기를 든 행위로도 볼 수 있다. (역자노트)

레프 톨스토이 Lev Nikolayevich Tolstoy는 『전쟁과 평화War and
Peace』의 에필로그에서 현재를 안개에 둘러싸인 풍경과
비교한다. 우리가 가늠할 수 있는 것은 희미하고 막연한
형상form으로 뚜렷한 윤곽이 보이지 않는 실루엣이며,
표지도 경계limits도 없는 공간 뿐이다. 장막이 걷히고
사건이 종결되어야 비로소 지나온 풍경과 그 속에서
벌어진 일들에 대해 보다 진실한 관념을 형성할 수 있다.
톨스토이는 한 시대를 경험해야 그 시대를 제대로 기술할
수 있다고 주장한다. 일단 그 시대가 '종결'되어야 하는
것이다. 그러나 어떤 이들은 이를 좀 더 분명하게 볼 수 있다.
이를테면, 우리는 예술가를 안개에 둘러싸인 현재를 명확한
형상으로 분간해 내는 사람으로 정의할 수 있다. '형상'이
바로 그들의 분야이기 때문이다. 우리는 21세기 초 지구의
상황에 대한 근본적인 요소들이 무엇인지 대략 알고 있다.
오늘날 예술가들은 이윤의 법칙, 생활의 상품화, 기후 위기,
가속화되는 생명 자체의 희소성 등이 필연적인 주제가
아님에도 불구하고 자신만의 방식으로 이러한 요소들을
문제화한다. 예술가들은 어떠한 상황에서도 그것들을
실천의 지평으로 삼으며, 이를 배경으로 '형상'의 세계를
발전시킨다. 따라서, 그들의 사고도 진전된다.

　　　(지구의) 상황이 더욱 복잡해지면서 톨스토이의
안개는 점점 넓게 깔리는 듯하다. 기존에 인간이 자신의
시대를 정의하거나 이해하면서 항상 겪었던 어려움에

새로운 문제가 더해졌다. 오늘날, 대부분의 사람들은 통제
불가능하고 압도적인 변수를 지닌 현실에 몰입되어immersed
있다는 사실에 공감한다. 코로나19와 물론 갈수록
빈번해지는 극단적 기상이변과 빙하 융해에 직면한 행성
지구는 우리와 한때 동떨어지고 별개의 존재로 여겨졌던
수많은 동물을 나르는 운송수단vehicle 정도로 인지되고 있다.
결론적으로, 지구에 산다는 것은 이전과 다른 의미를 지니게
되었다. 서구인들은 더 이상 자신들을 '자연의 주인이자
소유자'로 여길 수 없게 되었다. 과거 그들이 지배했던
민족들이 산업화 과정을 거치며 오염되고 벌목된 생태계의
잔해 속에서 생존을 도모하고 있기 때문이다. 동시대의 가장
큰 쟁점은 바로 이 '산업의 근대화'와 '인간 생태계의 양립'일
것이다. 오늘날 우리에게 가장 중점적으로 이해를 요구하는
부분은 지구로의 귀환, 착륙이라는 단순한 이미지에 달린
듯하다. 바꿔 말해, 지구를 떠난다는 환상 즉, 지구를 하나의
추상적인 개체로 만들기 위해 부단히 노력하는 과대 망상적
유토피아를 포기하는 것이다.

　　　지구의 변화에 대응하는 방법으로 고루하고 낡은
개념인 숭고에 의지하는 것이 어쩌면 놀라울 수 있다.[1]
그리고 예술이 낭만주의 개념을 되살리는 것보다 더 많은
과제를 안고 있다고 말할 수도 있다. 특히, 진부한 예술적
영웅주의의 표지를 상기시키는
개념이라면 더욱 그렇다. 그러나 어떤

[1]　시각 예술의 맥락에서
숭고는 18세기 말과 19세기
초 낭만주의 시대에 등장한
개념을 의미한다. 자연,
광활한 풍경 또는 웅장하고
강력한 요소와의 만남에서
불러일으키는 경외감이나
공포, 압도적 위대함의 경험을
설명하는 데 사용된다. (역주)

15

개념은 새로운 맥락에 접목될 때 변형되기도mutate 한다.
게다가, 현대사회의 자본세Capitalocene는 숭고의 개념을
다른 의미로 재충전할 수 있도록 한다.[2] 사실 기후 변화는
숭고를 그 어느 때보다 시의적절한 개념으로 만들었다. 재생
가능한 지구의 자원이 매년 7월마다 사라지는 현시점에서
예술적 대응을 헛된 부르주아식 사치로 여기면서 반대할
수도 있다.[3] 그럼에도 반기를 들어야 할 대상은 바로
이 그릇된 논리이다. 유용한 것이란 명분 아래 지구의
생명이 파괴되고 있고, (따라서) 무용한 것의 영역에서
이와 같은 파괴활동의 해결책을 찾아낼 공산이 크기
때문이다. 자본세야말로 인간의 삶에 두 가지 필수 개념인
다양성과 불필요함the gratuitous에 완강히 반대하는 전쟁
기계다. 규격화는—균일화와 표준 준수를 향한 열정—점차
인간 세상을 시장 교환에 적합하고 오늘날 모든 사물의
가치 척도로 여겨지는 매끄러운 표면으로 만들고 있다.
19세기, 기계화 노동의 성립은 안정적이고 운반이 용이한
에너지 사용과 필연적으로 같은
시기에 시작되었다. 화석 연료의
문화는 사회적 선택에 따른 것이었다.
불필요함은 '무상free of charge'과 '사회적
무용non-useful socially'의 측면에서 도시
예술의 상징적 부분을 담당하는 한편,
예술가는 아무런 목적 없어 보이는

[2] 홀로세Holocene를
대체하기 위해 새롭게
제시되는 시대 개념 가운데
하나다. 지구 생태계를
형성하고 영향을 미치는
자본주의의 지배적인 역할이
특징인 현재의 지질학적
시대를 뜻한다. (역주)

[3] 국제 생태발자국
네트워크Global Footprint
Network는 1971년 이후 매년
그해 사용된 폐기물이 지구의
자정 능력 범위를 초과하는
시점을 발표한다. 발표일은
'지구 생태용량 초과의 날Earth
Overshoot Day'이며 2010년대
이후 통상 7월 중 어느 날이다.
(역주)

16

형상을 갈고 닦는다. 하지만, 바로 그 형상들이 통화 가치를
지니며 화폐 경제에 직접적으로 참여하지 않기 때문에
심오한 유용성을 지닌다. 예술은 가치에 대한 맹목적인
숭배에 대항하면서 세상에서 살아가는 또 다른 방식을
이끌어낸다. 이런 이유로 내부고발이자 환경 운동으로서의
예술은 충분하지 않다. 과거의 형식적 사고formal thinking로
기존의 생각과 태도, 역사의 방향까지 바꿀 수 있다는
생각은 환상이다. 예술을 의사소통 즉, 유용한 활동으로
대체하면 형식적인 사고에서 벗어날 수 있다는 논리도
마찬가지다. 기후 위기로 파생된 전 지구적 도전에 응답하기
위하여 우리가 해야 할 일은 장기적 안목에 따른 미학의
수용과 세상에 대한 우리 표상representations에 의문점을
던지는 것이다. 우리는 형식form이─통신 채널로 주입되는
상품을 뜻하는─요즘의 '내용contents' 만큼이나 중요하다는
점을 반드시 주장해야 한다. 또한 우리는 이러한 형식들을
이해하는 데 필요한 관점을 갖추어야 한다.

　　　　나는 숭고의 개념을 통해 동시대의 미학에
접근할 수 있는 윤곽을 새롭게 그릴 수 있다고 확신한다.
낭만주의를 완전히 제거한 경신된 버전의 숭고가
'인류세Anthropocene'의 예술 분석에 가장 적합한 미학
개념으로 간주하는 데는 세 가지 이유가 있다. [4]

【4】　자본세와 마찬가지로
홀로세를 대체하기 위해
제시된 새로운 시대 개념 중
하나다. 자본세가 자본주의에
초점을 맞춘다면 인류세는
지구 생태계에 대한 인간
활동의 중요한 영향을 반영한
현재의 지질학적 시대를
뜻한다. (역주)

1. 숭고는 인간과 자연의 관계를 표현하고 풍경과
 대기 안에서 그들의 몰입을 수반한다.
2. 원래 '안도감delight이 수반되는 두려움delightful
 horror'으로 정의했던 숭고는 우리가 지금 기후
 변화에서 경험하고 있는 통제 불능과 위기감을 잘
 설명해 준다.
3. 숭고는 가늠할 수 없을 정도로 규모를 벗어난
 out-of-scale 형식을 가리킨다.

지금 인류세가 보여주고 있는 것은 바로 **인간적 규모의
위기**다. 18세기 초기 낭만주의자들은 인간의 미약함과 무한
존재에 대한 열망 사이의 대비를 이용해 풍경의 광활함을
칭송했는데, 이때 '아름다운 것'과 '숭고한 것' 사이의 대립이
발생했다. 카스파르 다비트 프리드리히Caspar David Friedrich의
그림은 이러한 정서의 완전한 전형을 보여준다. 장엄한
풍경 앞에서 종종 등을 보이며 서 있는 인물, 끝없는 공간의
장대함과 인간 존재의 대립이 그것이다.

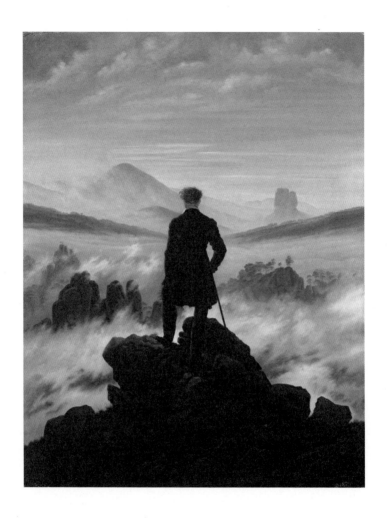

Caspar David Friedrich, *Wanderer above the Sea of Fog,* c.1817.
Oil on canvas, 94.8 × 74.8 cm.

(낭만주의) 숭고란 무엇인가?

What is the (Romantic) sublime?

1757년, 에드먼드 버크는 '숭고'에 근대적 의미를 부여한
『숭고와 아름다움의 관념의 기원에 대한 철학적 탐구
A Philosophical Enquiry into the Origin of Our Ideas of the Sublime and Beautiful』를
발표했다. 놀랍게도 영국 하원 의원이었던 인물이 아름다운
것과 상반되는 숭고한 것의 규범적 정의를 체계화한
것이다. 아름다움과 마찬가지로 '안도감'의 한 종류이지만
위험에 근접한 특징을 지닌 숭고는 "두려움horror, 더 나아가
공포terror의 그림자가 드리워진 일종의 평온함"이다.
보는 이가 관조하는 위험은 직접적이고 위협이 되지
않는 선에서 분명 충분히 떨어져 있다. 그러나, "공포"의
감정은 지배적이다. 버크에 따르면 "고통이나 위험을
불러일으키기에 적합한 것이라면 무엇이든 숭고의
원천이다. 좀 더 구체적으로는 공포의 감정을 야기하는 모든
대상, 그런 대상과 가까운 모든 것, 공포와 유사한 방식으로
작용하는 모든 것들이 그렇다". [5] 이러한 공포의 시각적
변환은 인간의 방향감각 상실에서 비롯한다. 낭만주의
숭고romantic sublime의 예술은 기본적으로 규모를 벗어난
감각을 자극한다. 끝없이 펼쳐진 풍경, 안개 쌓인 봉우리,
맹렬한 폭풍우와 같은 환경을 통해 보는 이는 안온한
도시의 관습에서 아득히 멀리 떨어진 비인간적인 공간으로
던져진다. 이처럼, 기상학적 공포 혹은 거대하고 황량하며
광활한 공간과 대면해야 하는 관람자를 비사회화하는
　　　　　　　　　　낭만주의 회화는 2000년대 철학자들이

【5】 역자의 해석으로 한글
번역은 다음의 도서에서
참고할 수있다. 에드먼드 버크,
『숭고와 아름다움의 관념의
기원에 대한 철학적 탐구』,
김동훈 역, 서울: 마티, 2021
(1757). (역주)

선호하는 주제인 문명 이전의 '거대한 외부Great Outside'로
관람자를 밀어 넣는다. 또한, 이런 거대함의 표상은 공허,
어두움, 고독, 고요, 죽음 '더 이상 아무 것도 일어나지 않는'
순간을 역설한다. 번개의 갑작스러움, 난파의 무도함 등,
그림을 구성하는 요소들의 폭력은 인간과 (인간이 소유권을
주장하는) 자연계 사이의 뚜렷한 대비이고 하나의 형상에
의지하며 공포스러움을 끄집어낸다. 19세기 초, 런던
거리나 독일 전원의 시점에서 이런 극명한 대비는 상당한
수준의 상상력을 요구했다. 그러나, 낭만주의 예술의
정확한 의도는 이성을 넘어서는 것이었다. 그보다 두 세기
앞서 블레즈 파스칼Blaise Pascal은 유럽 자유주의 형성의
일환이었던 합리주의적 이상을 드러내며 "인간의 기만적
부분인 상상력은 오류와 허위의 정부情婦로서 항상 그렇지는
않기에 더욱 기만적"이라고 설명했다. 세계를 측량하고 그
위에 군림하는 예술 혹은 합리주의적이면서 인간 사회에
고착된 예술에 반발하는 낭만주의 숭고는 통제력의 상실을
강조했다. [6] 에드먼드 버크에게 유혹이란 미학의 선호
수단이다. 그가 정의하는 예술은 반드시 보는 이를 당황하게
만들어 위치 감각을 잃게 하고 공간 좌표를 뒤엎어야
한다. 숭고는 공포에서 비롯된 열정이므로 아름다운 것은
거의 부르주아적이고 피상적으로 여길 수 있는 단순한
쾌락으로 귀결된다. 버크는 이 둘을 용어별로 비교한다.
축소, 조화, 통일성, 부드러움, 맑음 등이 아름다운 것의

【6】 역자의 해석으로 관련
한글 번역은 다음 도서에서
참고할 수 있다. 블레즈 파스칼,
『팡세』, 신상초 역, 서울: 집문당,
2020 (1669). (역주)

속성이다. 이와는 상대적으로 숭고한 것은 웅장한 것, 거친 것, 울퉁불퉁한 것 등에 끌리고 개개인을 안전지대 밖으로 밀어내는 특성이 있다. 버크에 의하면 직선으로 움직이는 어떤 상태에서 벗어나려고 할 경우 전자는 아주 미세하게 이탈할 뿐이지만, 후자는 이탈 자체를 추구하며 심지어 '날카롭고 갑작스러운 각도'로 방향을 바꾼다고 해석한다. 아름다운 것은 명확함을 중시하고 숭고한 것은 그림자와 어두움을 중시한다. 한쪽은 가벼움과 가냘픔, 다른 한쪽은 견고함과 탄탄한 덩어리^{masses}를 중시하는 것이다.

임마누엘 칸트는 『판단력비판^{Critique of Judgment}』(1790)에서 버크의 이론을 크게 벗어나지는 않았지만 여러 방향으로 부연했다. 우선 칸트는 숭고를 미술의 영역으로부터 떼어 놓았다. 그는 숭고가 자연에 바탕을 두었다고 해도 실제로 자연 내부에 있지는 않다고 보았는데, 그 이유는 숭고는 인간의 능력이자 특정한 표상이 이끌어낸 마음의 기질이기 때문이다.[7] 칸트는 언제나 예술가가 아닌 관람자의 편에서 생각했다. 창작은 그의 과제가 아니었다.[8] 그는 숭고라고 부르는 현상과 관련하여 버크의

[7] "그러므로 숭고성은 자연의 사물 속이 아니라, 오직 우리 마음 안에 함유되어 있다. 우리가 우리 안의 자연을[…] 우리 밖의 자연에 대해 압도적임을 의식할 수 있는 한에서 말이다." Immanuel Kant, *Critique of Judgment*, section I, book Ⅱ, p. 28. 역자 번역이며 관련 한글 번역은 다음 도서에서 참고할 수 있다. 임마누엘 칸트, 『판단력 비판』, 백종현 역, 서울: 아카넷, 2022. (역주)

[8] 임마누엘 칸트, "숭고한 것은 자연 표상에서의 감성적인 것이 그것의 가능한 초감성적 사용에 대해서 쓸모 있는 것으로 판정되는 관계에서만 성립한다." 혹은 "…숭고한 것이란 그 표상이 마음으로 하여금 자연의 도달 불가능성을 이념들의 현시로 생각하도록 규정하는 (자연의) 대상이다." 이는 역자 번역이며 관련 한글 번역은 마찬가지로 다음 도서에서 참고할 수 있다. 임마누엘 칸트, 『판단력 비판』, 백종현 역, 서울: 아카넷, 2022. (역주)

의견에 동의하면서도 실재의 표상이 아닌 실재, 그 자체를 중시했다. "자연은 오히려 혼돈의 상황에서 혹은 가장 거칠고 불규칙한 무질서와 황폐에서 그 크기와 위력을 보여줄 때 숭고한 것의 관념을 가장 많이 불러일으킨다."[9]

그러나 칸트는 버크의 정의를 한층 더 정교하게 만들었다. 그는 숭고한 것이 표상의 힘 너머에 있고 개념화하기 어려운 것으로 해석한다. 확실히 구체화할 수 없고 무한한 것과 접촉하는 어떤 것으로 말이다. 그의 말을 되풀이하면, 모든 비교 대상을 넘어서 "우리는 절대적으로 큰 것을 숭고라 부른다."[10]

모더니스트 비평가들은 20세기 숭고의 이러한 측면을 수용하였고, 마크 로스코Mark Rothko와 바넷 뉴먼Barnett Newman은 그것에 매료되었다. 궁극적으로 칸트식의 숭고는 더욱 추상적이고도 형식적이었으며, 이는 20세기 중반의 미술계를 관통했다. 비록 원래 의도와는 다른 방향으로 사용되었지만 말이다. 칸트가 자연만을 본 지점에서 예술가들은 예술만을 바라본다. 이 두 경우에서 인간과 인간을 둘러싼 환경 사이의 변증법은 완전히 사라져 버린다. 미적 감상이 더 차분하고 평온한 즐거움을 제공한다고 보는 관념만 남는 것이다 —앙리 마티스Henry Émile Benoît Matisse는 자신의 그림을 "훌륭한 의자"에 비유했다. 이와 반대로, 관람자들은 그의 숭고한 그림에 반응하며 깊이 동요한다. 예술의 속성에 따른 미묘한 전환 덕분에 두 세기 이후

25

[9] Ibid, p. 23.

[10] Ibid, p. 25.

장-프랑수아 리오타르Jean-François Lyotard는 모든 현대미술은
숭고의 영역—더 구체적으로는 추상의 영역—에 속하고
"모든 것을 보여주지만 보는 것을 금지"하는 "부정적 현시"에
포함된다는 이론을 펼칠 수 있었다. 따라서 리오타르는
"현시할 수 없는 것을 현시하는" 예술을 "현대적" 미술로
간주했다. 볼 수 없는 것과 보이도록 만들어진 어떤 것을
보여주는 것, 현대미술의 존립은 여기에 달려 있다.

칸트는 버크가 밝힌 인간과 자연력 사이의
"공포스러운" 대비를 불쾌와 부적절함의 역설로 보았다.
"숭고한 것에 대한 감정은 미학적 규모 평가에서 상상력의
부적합함이 불러오는 불쾌한 감정이며[…]" [11] 이런
"부적합함"은 관람자가 자신을 압도하는 예술 작품에서
느끼는 감정이다. 한편 보는 이가 경험하는 동안 드러나는 또
다른 요소로 "무제한의 능력"이 있다. 부적합함 덕에 우리는
무한함에 접촉할 수 있고, 이러한 발견은 미학적이다.[12]
리오타르에 따르면 우리는 절대적인 힘도, 규모의 무한함도
보여줄 수 없다.

우리는 단지 그것들을 **느끼도록** 해줄 수 있을 뿐이다.
이는 20세기 예술가와 보는 이 사이의 단순한 대립이다.

여기서 특기할 만한 점은 숭고가 가늠하기 어려운
미학적 대상 즉, 우리를 동요시키고 신체적, 정신적 능력을
불안정하게 하는 형상을 지정한다는 것이다. 이러한 측면은
숭고의 이론이 시대를 앞서갔기 때문에

【11】 Jean-François Lyotard:
*Le Postmoderne expliqué aux
enfants*, Poche-Biblio, p. 21-22.

【12】 Immanuel Kant, *Critique
of Judgment*, section I, book II,
§27.

오늘에 이르러서야 비로소 타당성을 지닌 것처럼 보여진다.
이는 인간이 위협적인 우주에 몰입한 상황을 설명한다.
요컨대, 주체를 더 이상 객체 앞에 놓는 것이 아니라 측량할
수 없는 상황으로 포함시켜 버린다. 그 결과 모호한 것과
흐릿한 것은 미학적 성질이 되고 만다. 에드먼드 버크에
따르면 "무엇이든 그 위대함으로 인간의 마음에 감동을
주는 것이 어떤 식으로든 무한에 접근하지 않는 경우는
거의 없다. 우리가 한계를 파악하는 한 어떤 사물도 감동을
주지 못한다 [...] 그러므로 명확한 관념은 미약한 관념의
동의어이다." 지금, 우리 시대를 특징짓는 것—인류세—은
인간적 척도의 위기다. 인류의 연쇄적 활동으로 말미암아
발생하고 있는 느린 재난에 직면한 인류는 말 그대로
방향감각과 공간좌표를 상실한 채 비대화와 축소를
동시에 경험하고 있다. 오늘날의 미술에 편재된 숭고에서
파생한 몰입의 미학은 바닥에서 천장으로 투사된 텔레비전
프로그램처럼 관객을 향해 소리와 이미지를 퍼붓는 디지털
전시와는 아무런 관련이 없다. 동시대 예술가들에게 더욱
중대한 과제는 우리가 움직이는 시공간, 다시 말하자면
인간 생산물products의 두꺼운 표층 아래 제압당한 행성과
맨눈으로는 볼 수 없는 입자들의 극적인 영향, 그리고
스크린과 소비의 구조로 이루어진 '황야'의 종말을
옮겨 적는 일이다.

거리의 종말에 관한 예술: 아우라와 피드백 효과

An art of the end of distances:
the aura and the feedback effect

1990년대에 가속화된 경제세계화는 점진적으로 표준화된 인간의 거주 공간과 밀접하게 연관되어 있다. 글로벌 인프라는 거리distances를 축소시켰고, 공간의 모든 지점은 서로 공명하게 되었다.[13] 코로나19 사태는 세계가 어떻게 반향실echo chamber로 변했는지, 미미한 개체들이 어떻게 단 며칠 만에 전 세계로 퍼져 나갈 수 있는지를 보여주었다.[14] 한때 지구에서 우리의 위치를 파악할 수 있게 해주었던 기본적인 지리의 개념들(이를테면, 로컬과 글로벌, 가까운 것과 먼 것, 구체적인 것과 추상적인 것 같은 일련의 단순한 대립들)은 어느덧 낡은 것이 되어버렸다. 이제 스크린 하나면 누구든 자신의 방송을 마음대로 송출할 수 있고 어디에서나 볼 수 있기 때문이다. 이로 인해, 타인과의 의사소통이 즉각적으로 일어나고 서로의 연결 거리가 줄어들면서 공간에 대한 우리의 표상은 상당히 왜곡되어졌다. 사실, 인간종human species은 거리를 매개로 진보함으로써 다른 종과 구별될 수 있었다. 호모사피엔스는 원거리 행동long-distance action인 던지기throw, 즉 신체 밖으로 무언가를 투사함으로써 자신보다 더 강력한 포식자들 사이에서 살아남을 수 있었다. 이처럼, 인간은 도구의 사정권을 형성한 뒤 자신과 외부 세계 사이에 개입시킴으로써,

【13】 '거리'란 서양 철학에서 반복되어 온 주체와 타자, 내부와 외부 사이의 거리를 주로 지칭해왔다. 또는 매클루언Marshall McLuhan이 『미디어의 이해Understanding Media』에서 미디어를 인간의 확장으로 본 맥락에서 실제 거리를 의미하는 것으로 보인다. 거리는 기차, 전화기, 인터넷 등 매체의 발달을 통해 축소하며 세계 발전을 견인했다. (역주)

【14】 반향실은 소리가 밖으로 나가지 못하고 방안에서 메아리처럼 되울리게 만든 특수한 방이다. 소셜 미디어에서 내가 믿고 싶은 의견만 찾아보며 확증편향을 공고히 하는 현상을 '반향실 효과'라고 일컫기도 한다. (역주)

소위 '거리'를 만들어냈으며, 이 사정권의 보호 덕택에
살아남을 수 있었다. 흔히 예술이라고 부르는 특별한 범주의
도구에도 유사한 기능이 있다. 최초의 동굴벽화 이래로
예술은 인간이 그들 자신의 생태계와 한층 더 거리를
둘 수 있게 해주었다. 허구fiction에 스스로를 투사하고,
형상과 상징의 중재를 통해 전망을 만들어 냄으로써
말이다. 이 특이한 사정권은 곧 **감성적인 것**the sensible의
사정권이다. 이미지는 몸이 없다. 존재하기 위해서는 매체가
필요하고 변위displacement에서 비롯되어야 한다. [15] 우리는
매체들mediums을 통해 진보해온 것만으로 인류를 정의할
수 있다. 인간은 '먼 곳'을 발명했다. 우리는 거리의 존재다.
인간은 생물권에서 사용할 수 있는 모든 공간을 독차지할
정도로 엄청난 양의 장비를 생산하였고, 지금은 (먼 곳과의
거리를)* 완전히 없애기 일보 직전이다. 요컨대, 매체나
도구, 이 모든 인간의 확장은 (인간 혹은 비인간의) 몸보다
더 많은 공간을 차지한다.

 이는 정확히 오늘날의 예술이 이야기하고 있는
바이다. 동시대 숭고는 더 이상 무한한 공간에서 비롯되지
않는다. 개별자the indivisual가 산맥의 엄청난 거대함에
고통스럽게 대비되며 생겨나는 것도 아니다. 동시대 숭고란
포화된 공간saturated spaces의 숭고, 다시 말해 인간이 스스로
편재된 환경 속으로, 혹은 자신의
활동이 모든 분자로 스며들어 있는

【15】 엠마누엘 코챠Emanuele
Coccia가 『Sensible Life』
(Fordham University Press,
2016)에서 보여주었듯이
"이미지는 다른 몸이나 다른
대상에 거할 수 있다는 점에서
형식form이다." Emanuele
Coccia, *Sensible Life*, New York:
Fordham University Press,
2016, p. 40.

31

Ambera Wellmann, *Two Things are True* (detail), 2022.
Oil and oil stick on canvas, 245 × 366 × 4 cm.

대기 속으로 몰입되는 숭고를 의미한다. 그 어떤 외부도
없는 인간은 결코 자신으로부터 멀어질 수 없다. 그들을
투영한 결과물은 어디에나 있으며, 오늘날의 예술은 다른
생명체와 얽혀 있는 상황이 얼마나 복잡한지 보여준다. 예를
들어 막스 후퍼 슈나이더Max Hooper Schneider의 설치 작품이나
앰버라 웰만Ambera Wellmann의 회화에서는 포화되고 어지러운
진공 상태의 환경에 처한 인물들의 모습이 드러난다. 웰만은
격렬한 뒤얽힘promiscuity에 빠진 인간의 신체를 그린다.
인간의 장기와 팔, 다리는 보통 성적 융합 중에 스스로
재구성되는데, 때로는 도자기가 될 때까지 구워지거나
배경과 인물이 융합하는 구성에서 액화되기도 한다.[16]
후퍼 슈나이더는 기술과 생물학이 뒤얽힌 무질서한
영역에서 생겨난 듯한 조각을 만든다. 이처럼, 전 지구적
과부하와 공간의 점진적 희소성을 재현하는 표상들이
지난 15년간 예술계에서 꾸준히 다뤄져 왔다. 놀라운 점은
예술가들이 화면framing을 자의적으로 사용함으로써 이 같은
포화 상태를 표현한다는 사실이다. 그들은 삶이 연속체,
즉 거대한 데이터 처리 시스템(아그니에슈가 쿠란트
Agnieszka Kurant)을 너무 예리하게 인식하고 있어서, 그들의
구성에서 고립된 요소들이 점차 사라지고 있다. 우리는
더 이상 풍경에 대해 말할 수 없지만 식물 혹은 대기의
덩어리에 대해서는 말할 수 있는 것과
같다. 초상화에 대해 말할 수 없지만

[16] 'promiscuity'는 '문란한
성적 행동' 혹은 '서로 다른
사람이나 사물이 뒤섞인'
형태를 의미한다. 이 책에서는
인간과 비인간이 분자적
수준에서 경계 없이 뒤섞인
상태를 설명하는 부리오의
뜻을 살리기 위해 두 번째 뜻을
취하여 '뒤얽힘'으로 옮겼다.
(역주)

네트워크에 연결된 장기에 관해서는 말할 수 있고, 사물에 대해 말할 수 없지만 분자 집합에 대해서는 말할 수 있는 것이다.[17]

끝이나 외부가 없는 세계에 몰입한 예술가의 눈은 페터 슬로터다이크Peter Sloterdijk의 표현대로 "잠수하는 기관an organ of submersion"이 되었다. 이런 사실은 수중 테마(와 형식으로 아쿠아리움aquarium을 사용)가 중요해지면서 분명해졌다. 심지어, 모든 공간좌표가 사라지고 (인물과는 별개의)* 환경으로 더 이상 존재하지 않는 배경 앞의 구성이 대중화되면서 한층 더 견고해졌다. 티아고 로차 피타Thiago Rocha Pitta의 최근 회화와 수채화가 이에 해당한다. [⋯] "자연과 문화 사이의 영구한 혼란 상태에서" 빛이 화석화 되는 듯한 재난적 우주로부터 탄생한 기묘한 대기 현상을 재현한 것이다. 미술사라는 거대한 바다에 형상들이 표류하는 것처럼 보이는 호베르토 카봇Roberto Cabot의 근작은 히에로니무스 보슈Hieronymus Bosch나 파티니르Joachim Patinir와 같은 화가들의 퍼뜨림dissemination과 디테일에 맞선다. 카봇은 자신의 그림 속에서 회화적 근대성과 미술사의 파편이라는 "포자"를 퍼뜨리는 "버섯 작가"로 자리잡았다. 에른스트 헤켈Ernst Haeckel의 과학적 판화에 등장하는 박테리아나 원생동물을 상기시키는 유기적 형상은 마치 현미경으로 들여다보고 있는 것 같은 착각을 불러일으킨다. 완전히 다른 제작 도구를 사용하는 양혜규Haegue Yang 또한

【17】 '오브제object'는 맥락에 따라 사물, 객체 또는 대상으로 달리 번역하였다. (역주)

마찬가지로 역동적인 무중력에서 크기와 상태가 바뀌는 몰입의 이미지에 따른 유동적인 구성을 이용한다. 그녀는 대규모 벽지 작업으로 몰입된 이미지를 정교화한다. 일바 스노프리드Ylva Snöfrid의 경우 형상과 질료 사이의 고전적 구별 방식을 완전히 다른 것으로 바꿔버린다. 스노프리드의 개별 회화는 설치의 일부로 그 자체가 퍼포먼스나 의식과 연결되어 있다. 그녀의 그림은 건축에서 분리된 프레스코 벽화처럼 일종의 세트 작업이다. 그림을 풍경이나 전례의 단순한 요소로 사용하는 것은 그녀가 독자적인 모티프에 집착하면서 반복하는 과정을 하나의 연작으로 여기도록 해준다. 단색조의 추상적인 공간을 떠다니는 꿈(혹은 트라우마의 고통스러운 기억) 모티프로 보이도록 말이다.

이처럼, 공간에 대한 매우 다른 접근 방법으로 우리는 21세기 초 예술가들이 공유하는 느낌을 감지할 수 있다. 바로 자신이 거주하는 공간이 포화되었다는 느낌이다. 기후 변화는 인간의 경험을 조직하는 지리적 관계 및 대비를 모호하게 만들면서 공간의 참조체계를 약화한다. 예를 들어, 여름에 로마에서 눈이 내리거나 그린란드의 빙하가 태양에 녹을 때, 우리의 상상력은 **방향을 잃고** 만다. 예술은 지구 표면에서 거리의 개념이 점차 붕괴하는 과정을 목도하면서 이 무질서한 밀도의 출현을 표현하기에 이른다. (이를 테면, 베라다Hicham Berrada, 봉디Bianca Bondi, 슈나이더는) 강요된

유기적 삶이 담긴 컨테이너의 편재가 산업 생산물들의 한가운데에서 펼쳐지는 광경을 창조해 포화된 세계에 대한 반응을 보여준다. (마치, 스노프리드, 양혜규, 웰만, 로차 피타, 카봇이) '질료matter'가 '형상form'을 오염시키거나 억압하는 표상을 보여주는 것처럼 말이다. 고립된 사물을 위한 자리는 더 이상 공간에 없다. 모든 것이 결합되고, 뒤얽히고, 연결되어 있기 때문이다.

우리는 음악을 감상할 때 두 개의 음원이 너무 가까우면 어떤 일이 일어날지 잘 알고 있다. 바로, 피드백 효과feedback effect다. 마이크와 스피커가 가까울 때 발생하는 불안한 소음이다. 아이러니하게도, 우리는 인류세에 관해 말할 때도 이 용어를 자주 쓴다. 피드백 효과는 하나의 소급 작용이자 루프와 같다. 각각의 루프는 시스템이 더이상 버틸 수 없을 때까지 강도를 높이고 근접성은 전파 신호를 생성한다. 우리 시대는 피드백 효과의 시대라 할 수 있다. 기후 변화는 불안한 기상 교란 형태로 인간 발신자에게 돌아가는 거대한 기상학적 피드백 루프인 셈이다. 국제 경제도 피드백 루프를 크게 증가시키며 동일한 방식으로 작동된다. 이제, 돈은 알고리즘을 통해 실제의 삶이 아닌 다른 통화의 총량들을 향해 나아가고 있다. 예컨대, 비트코인으로 빵을 살 수는 없다. 이런 루프들은 자가 복제되어 인간의 거래가 일어나는 공간 전체를 점유하는 성향이 있다. 이른바, 폐쇄 회로를 비롯한 다단계 금융사기,

투기거품 현상, 유사한 방식으로 생각하는 사람들끼리
어울리는 소셜 네트워크, 전문가 집단의 이웃, 화학과 불임
식물에 의존하는 농업 등을 창조한다. […] 피드백 효과는
어디에나 있다.

그 반대는 아우라aura다. 발터 벤야민Walter Benjamin은
예술 작품의 아우라를 "어떤 먼 것의 일회적 나타남"의
효과로 정의했다. 이 독일 사상가는 1935년에 출간된 글에서
새로운 기술, 복제, "대중 예술"―영화―의 출현으로 인한
예술적 아우라의 쇠퇴를 분석했다. [18] 보편화된 뒤얽힘에
근원을 둔 위기가 그의 글에 이미 묘사되었다. 예술은 더
이상 먼 것에서 발생하지 않으며 무한정 불어날 가능성을
가진 대상은 어디로든 퍼져 나갈 수 있다. 그렇다면, 대체
아우라는 무엇일까? 아우라는 감싸고 있는 후광, 어떤
대상이나 신체에서 발산되는 듯한 분위기를 가리킨다.
이는 생명력이 형성되기 위해 필요한 공간, 즉 에너지의
장field이다. 오늘날의 예술은 다소 의식적으로 (먼 것의)
아우라가 (뒤얽힘의) 피드백 효과로 대체되었음을 보여준다.
아그니에슈카 쿠란트는 흰개미들이 집을 지을 수 있도록
채색 플라스틱을 제공했다. 이는 곤충의 법칙으로 다국적
기업의 국외 이전 수법에 격렬히 맞선 제스처였는데[…],
우리는 이 과정에서 피드백 효과를 통해 파생되는 불안한
소리를 감지할 수 있다. 다나-피오나 아머Dana-Fiona Armour가
병든 인간-식물의 하이브리드를 창조하면서 담배에 자기

【18】 Walter Benjamin,
*The Work of Art in the Age of
Mechanical Reproduction*, in
Illuminations, Shocken Books,
1969 [1935].

유전자를 주입했을 때 쿠란트는 〈기호학적 삶(결정의 숲)Semiotic Life (decision forest)〉에서 인공지능이 재현한 분재 이미지에 실제 분재를 통합했다. 스털링 크리스핀Sterling Crispin의 세계에는 기술이 모든 공간과 모든 생태계에 침입하는 인공지능을 장악한 것처럼 보이기도 한다.

피드백 효과가 양산한 충돌 너머에는 침묵이 존재한다. 음향 장치가 붕괴되고 음은 소거된다. 완전히 빈 곳void에는 언제나 과도한 뒤얽힘이 뒤따르고, 이 두 형태는 오늘날 예술의 두 축이 된다. 사막과 메갈로폴리스megalopolis, 무성한 정글과 콘크리트로 포장된 드넓은 공간…. 인간 존재 혹은 인구 밀집 도시로 포화된 '자연'과 맞대응하고 있는 우리 시대는 자연이 없는 인류나 인류가 제거된 세계에 대한 환상이 있다.[19] 이에 대한 반응으로 예술가뿐만 아니라 철학자도 무균 처리된 '거대한 외부'에 관하여 사변한다. 트리스탄 가르시아Tristan Garcia에 따르면, 이 욕망은 "(우리가 더 이상 존재하지 않을 때, 혹은 문화가 중단되었을 때의 세계를 재현하는) 포스트-아포칼립스적인post-apocalyptic 형상과 인간의 재현이 한계에 도달했음을 깨닫는 두려움의 취향"에서도 드러난다.[20] 인간이 기후 변화라는 대기적 공포atmospheric terror를 대면하면 할수록 예술은 낭만주의

【19】 '우주 투어리즘'의 가속화(와 일론 머스크의 모든 프로젝트)는 이륙의 환상을 표현한다. 다른 행성을 식민화해 새롭게 시작하려는 것은 인류를 그의 현재 생태계에서 '크롬'해 빌 게이츠의 '마찰 없는friction-free'세계에 붙여 넣으려는 욕망을 표현한다. (역주)

【20】 Tristan Garcia, *Weird Realism: Lovecraft and philosophy of Graham Harman*, Spirale(255), Canada.

숭고에 여전히 공존하고 있는 두 가지 요소(자연/인간)를 더욱 분리하는 것 같다.

그러므로, 동시대적 표상은 두 부류의 공간으로 확장된다. 1) 비인간화된 생태계이거나 2) 고도의 인간 과밀화이다. 동시대 숭고는 이와 같은 분리에서 발생한 '두려움에 물든 즐거움'으로 정의─피드백 효과의 근원인 인간과 인간을 둘러싼 환경 사이의 불안한 불화에서 탄생한 숭고─될 수 있다.

1) 공간에는 세계를 형성하는 서로 다른 삶의 형태를 위한 결속력이 더이상 없는 듯하다. 티아고 로차 피타의 작업에서는 인간의 흔적 대신 빛과 물이 서로의 특성을 교환하는 무질서한 우주의 웅대한 비전들을 찾아볼 수 있다. 히샴 베라다의 아쿠아리움은 화학 반응이 인간을 디지털 잔해로 축소시키는 비인간의 세계로 몰입하게 만든다. 비앙카 봉디의 설치 요소들은 결정화에 삼켜진 포스트-아포칼립스적 세계를 제안하며 수많은 박테리아의 움직임에 의해 지배된다. 이 비인간화적 원칙은 인간의 응시에 더 이상 토대를 두지 않는 구성 방식으로 회화적 공간에서 표현된다. 애나 콘웨이Anna Conway 그림의 경우, 내부와 외부의 관계는 완전히 모호하다. 초점의 깊이와 규모의 효과가 증식하며 부드러우면서도 위협적이며 일상적 경험과 친숙하면서도 낯선 공간으로 관객을

밀어 넣는다. 로마나 론디Romana Londi의 더욱 제스처적인
회화는 빛나는 방향감각 상실에 사로잡힌 한 사람을
그리고 있다. 론디는 특히 선글라스에 사용된 기술을
작품에 적용함으로써 자연스러운 리듬으로부터 단절되어
영구적인 (작가의 연작 제목 중 하나를 빌리자면) 시차 적응
상태에 있는 세계를 보여준다. 이런 가소성의 이미지를
표현한 또 다른 작가인 투리야 마가들레라Turiya Magadlela는
캔버스 프레임 주변으로 늘어난 나일론의 밀도와 탄력을
일상 사물(팬티스타킹)에서 가져와 형태를 만들어낸다.

2) 인구 과잉, 건축 과잉의 세계에서 거리의 개념은
변모되었다. 개인은 비좁은 시각적 세계를 배회한다.
다시 말해, 모든 환경environment에서 배제된 채로 자신의
주변milieu을 스크린 표면이나 기술 장치와 쉽사리 혼동한
채로 돌아다닌다. 동시대 표상에서 형태는 문맥과 매우
깊숙이 맞물려 있기 때문에 더 이상 질료와 형상을 구분할
수 없다. 클로드 레비-스트로스Claude Lévi-Strauss는 변화하는
생태계에 인간이 잘 적응할 수 있도록 예술이 돕는다는
의미에서 예술의 적응accommodation 기능을 언급한 바 있다.
찰스 다윈은 새로운 환경에 놓인 동물종의 적응 능력을
증명하기도 했다. 하지만, 예술은 인체와 세계 사이의
감성적 인터페이스를 구성하므로 우리를 대신해 적응한다.
따라서, 낭만주의 회화의 장엄한 풍경과는 거리가 먼

인상주의는 교외 환경, 건축물이 즐비한 광경, 인간이
항상 주변에 있는 자그마한 풍경에 (피사로^{Camille Pisarro}의
그림처럼 공장 연기를 통해서라도) '우리를 적응시킨다'.
큐비즘^{Cubism}은 이를 한층 더 가까이 확대했다. 큐비즘이
그린 세계는 완전히 도시적이었다. 우리는 추상^{abstraction}을
일반적인 공간좌표에서 벗어나거나, 아주 작거나 아주
큰 것 또는 현미경처럼 미시적인 시점이나 드넓은 항공
뷰로 나아가야 할 필요성에서 탄생했다고 볼 수 있다. 과잉
밀집되어 있거나 아무런 배경도 없는 광경에 '자연적인
것'과 '문화적인 것'이 혼재한 21세기 예술은 인류가
자연도 동물도 없는 세상을 대비할 수 있도록 하는 듯하다.
이로써, 생물종이 돌아다닐 수 있는 자연 공간이 사라진
치명적인 무차별^{indistintion}—애나 칭^{Anna Tsing}이 말한
"생태적 교란"—의 무대화가 된다.[21] 우리는 앰버라 웰만의
촉각적이면서 근시안적인 그림이나 호베르토 카봇의
흘러내리는 듯한 액체형의 원자화 이미지에서도 이러한
변화를 감지할 수 있다. 막스 후퍼 슈나이더의 하이브리드
구성과 다나 피오나 아머, 아그니에슈카 쿠란트의 오염된
세계 그리고 피터 부겐후트^{Peter Buggenhout}의 먼지 쌓인
폐허에서도 말이다. 이 같은 엄청난
수축에서 벗어날 수 있는 유일한
방법은 허구를 통해서만 가능해
보인다. 일바 스노프리드와 함께

[21] 불어 원문에 사용된
애나 칭의 'perturbation'을
영문판 역자는 '붕괴^{disruption}'로
해석하였다. 불어에서
'perturbation'은 '교란^{disturbance}'
의 의미에 가깝기에 여기서는
'교란'으로 번역한다. 칭에
따르면 교란이란 서로 다른
존재자들이 뒤얽혀 생태계에
눈에 띄는 변화를 이끌어내는
것을 가리키며 부정적이거나
긍정적인 함의가 없다. (역주)

41

의례나 주술의 방향으로 가거나 찰스 에이버리Charles Avery와
함께 상상과 사변의 세계로 나아가는 길을 말하는 것이다.

그러므로, 우리를 둘러싼 재난적 공간의 현시로서
동시대 숭고는 공간적 상상의 측면에서 봤을 때 낭만주의
숭고와는 다르다. 낭만주의 숭고가 보는 이와 그가 마주한
불길한 상황 사이에서 어떤 거리를 형성하는 것이라면,
새로운 동시대 숭고는 불길한 상황이 그 어느 때보다
임박함에 따라 더욱 확고한 두려움에 기반하고 있다. 동시대
숭고는 수축하는 세계의 숭고다. 우리는 이를 마치 눈을
멀게 할 정도로 강렬한 자동차 헤드라이트 빛에 붙잡힌
토끼에 비교할 수 있겠다.

분자 예술 혹은 분해된 숭고

Molecular art, or the sublime decomposed

인간종과 인간 생태계 사이에서 발생한 분열의 각기 다른
양상을 보여주는 동시대 미술은 도래하는 재난과 같은
방식으로 세계를 파악하려고 한다. 이는 곧 무한하게 작은
것, 비가시적인 것의 방식이다. 미셸 세르Michel Serres가 썼듯이
"모든 사물에는 두 종류의 무한"이 있는데, 물질의 무한과
형상의 무한이 그것이다. 이러한 관점에서 아그니에슈카
쿠란트는 형상이란 "개인이 아니라 경제적, 생태적, 정치적
결과를 야기하는 사회들 전체 혹은 생태계들 전체에서
비롯"되므로, "형상에 관해 다시 생각하는 것"이 시급하다고
주장한다. 피터 부겐후트의 조각-아상블라주를 뒤덮은
먼지는 세계의 통제 불가능한 특성을 보여준다. 오늘날,
숭고가 제공하는 부정적 몰입negative immersion은 세계를 분자적
수준에서 재현하려는, 더욱 사려 깊고 분석적인 노력을
통해 완수될 수 있다. 나는 앞선 전시에서 사회 현실의
원자적 구조, 인간과 비인간의 분자적 관계에 대해 작업하는
예술가들을 한데 모으려 애썼다.[22] 이 예술가들은
객체objects나 사물things 혹은 생산물products을 있는 그대로
보는 대신 개체의 화학적 구성과 생명체 전체에 미치는
영향을 분석한다. 그들은 샘플과
몽타주, 이질적인 재료들의 융합을
통해 관람자로 하여금 물리화학적
세계와 인간 사회를 시종일관
결정짓는 비가시적인 요소들을

[22] 《크래쉬 테스트. 분자
혁명 Crash Test. La Révolution
moléculaire》, 파나세 몽펠리에,
2018년 1-4월. 이 '분자 미술'의
주축 중에 《플래닛 B.》에
포함되지 않은 작가로 도라
부도르Dora Budor, 파멜라
로젠크란츠Pamela Rosenkranz,
샘 르윗Sam Lewitt, 알리사
바렌보임Alisa Baremboym을
들 수 있다. 이전 세대인 피에르
위그Pierre Huyghe, 카르스텐
휠러Carsten Höller가 이러한
발전에 중요한 역할을 했다.
(역주)

응시하도록 이끈다. 이것이 […] 일컫는 것의 […] 핵심 내용이다. 다시 말해, 이는 우주에 남겨진 인간의 영향과 흔적 및 기입, 그리고 그것들과 비인간의 상호작용에 관한 연구라 할 수 있다.[23]

생명체를 격리하고 보호하는 아쿠아리움은 동물원이나 박물관에서 진열장으로 변경되어 사용되어 왔으며, 그 결과 오늘날 예술의 전형적인 형식이 되었다. 개체 공간bubble-space, 소형 생물권, 과학자가 박테리아를 배양하는 페트리 접시 등은 비앙카 봉디나 히샴 베라다, 막스 후퍼 슈나이더와 같은 작가들이 애용하는 도구들이다. 그들은 진화하는 유기적 현상을 분리하여 표현할 목적으로 이들을 사용한다.[24] "진공 밀폐된 것도 결국에는 누출된다"고 막스 후퍼 슈나이더는 설명한다. "닫힌 시스템이란 없으며 분자 고속도로가 지나가는 길은 그 무엇도 막을 수 없다". 자립적이지도, 고정적이지도 않은 그의 작품은 시간에 따라 변화한다. "내 작업은 시간에 따라 먼지를 쌓고 조류를 형성하며, 산호 폴립polypus 을 생성하고 색을 변화시킬 것이다. 나는 내 작업을 고대 그리스의 광장인 "아고라"—온갖 종류의 교류를 위한 집회 장소이자 모임 장소—의 측면에서 보기로 했다. 페터 슬로터다이크는 인간의 문명은

[23] 부리오는 제16회 이스탄불 비엔날레 《일곱 번째 대륙The Seventh Continent》의 큐레이터로 활동하며 전시 핵심 개념으로 분자인류학을 자기 이론에 처음 도입했다. 그에 따르면, 분자인류학은 인간을 무한개의 분자로 구성된 덩어리로 보는 확장된 인류학이다. (역주)

[24] '버블-스페이스bubble-space'는 필터 버블처럼 외부 세계로부터 단절된 작은 세계라는 의미에서 '개체 공간'으로 옮겼다. (역주)

45

온도 조절된 인류학적 "온실" 단지團地와 자연계에서 온
"기생충들"을 쫓아내기 위한 거대 기업의 "기후 디자인"이
천천히 정교화되는 과정이라고 묘사하기도 했다.[25]
동시대의 비바리움vivarium 미학이 유토피아적 안식처를
약속했던 인간 온실의 균열을 보여주는 셈이다.

　　　보호받던 19세기의 관찰자는 일시적으로 위치를
상실케 하는 재난과 개인의 조우를 통해 형성되는
낭만주의 숭고를 편하게 탐닉할 수 있었다. 노출되어
있는 21세기 관찰자는 어디에나 존재하는 인간으로 인해
외부나 타자성이 존재할 수 없는 세상에서 전대미문의
현기증을 경험하게 된다. 인간의 위치 상실은 더 이상
장대한 풍경이나 갑작스러운 폭풍의 격렬함을 만난다고
해서 발생하지는 않는다. 그 대신 도시적 뒤얽힘의
가혹함을 당하거나 물질의 쓰나미에 사로잡혀 순수하게
인간적이거나 절대적으로 비인간적임을 반복하는 동안,
좌표나 균형이 없는 시공간에 몰입할 때 발생한다. 이제,
서로 불가분해진 자연과 문화는 불길한 피드백 효과를
만들어내고 만다. 필립 자크Phillip Zach는 이렇게 모래에서
칼슘에 이르기까지, 우리 삶에 편재하는 물질의 순환을
재현한다. 예를 들어, 그는 인간이 버린 쓰레기로 곤충이나
새 둥지 같은 '비인간적 기술'을 재현하기도 한다. 숭고는
그렇게 분해하거나 (분자 예술) […] 허구 혹은 동시대적
샤머니즘을 통해 초월하지 않으면 파악할 수 없는 세계, 즉

[25]　Peter Sloterdijk, *Foams*,
Cambridge: The MIT Press,
2016.

전체성의 일부가 되기 위한 미학적 해석이 되었다.

이러한 예술적 실천들은 지난 이천 년간 서구
미학을 구조화한 정신 체계를 거부하려는 움직임에 토대를
두었다는 공통점이 있다. 다시 말해, 질료에 각인하기, 배경
앞의 인물 그리기다. 기원전 4세기 경 아리스토텔레스는
『시학Poetics』에서 창조적 행위를 형상과 질료의 결합으로
정의했다. 질료는 수동적이며 중립적인 만큼 (외부의)
영향을 받을 수밖에 없다. 오직 인간만이 물질을 비활성
상태에서 깨울 수 있다. 능동적 원칙은 세상의 표면에
스스로 각인된다. 주체는 항상 객체보다 우세해야 하고,
(능동적으로 정의된) 남성적인 것은 언제나 (수동적으로
정의된) 여성적인 것보다 뛰어나야 한다. 아리스토텔레스의
질료형상론hylomorphism은 서구 미학의 근본 개념이기도 하다.
질료형상론은 원형적 공간을 만들며 자연과 문화, 여성적인
것과 남성적인 것의 분리를 정당화하고 조직한다. 배경 앞의
인물이나 비활성 상태의 사물에 각인된 흔적이다. 이는
표현해야 하는 중립적인 "배경"이 없다고 믿는 오늘날의
예술가들이 끊임없이 도전할 수밖에 없는 개념인 것이다.
그 대신, 이들은 형식이자 내용이며, 주체이자 객체이고,
자연이자 문화인 전체성 속의 물질을 표현해야 한다고
주장한다. 인간의 얼굴은 세포의 집합체이면서 먼지
더미이기도 하고 복잡한 형태의 조합이다. (모든 것이 살아
있는 한) 모든 것은 주체이며, 그 어떤 것도 중립적이거나

비활성적이지 않다. 마치 우리는 거대한 반향실에 살고 있는 것과 같다. 이러한 새로운 인식으로부터 동시대 숭고가 발생했고, 이는 무엇보다 서구 사상의 라이트모티프leitmotif가 되어온 인간과 세계의 비극적 조우를 거부한다.

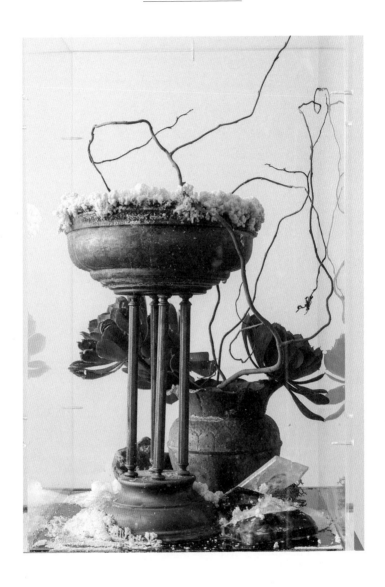

Bianca Bondi, *Bloom (Aqua Sancta)*, 2021.
Mixed media (copper vase, brass holy water font, desert rose, lichen,
quartz crystals), plexiglass vitrine, 50 × 30 × 30 cm.

49

Part 2.
플래닛 B.의 리브레토
(자본세의 관점에서 바라본
숭고의 세 가지 형태)

Part 2.
The Libretto of PLANET B.
(Three figures of the sublime
in the Capitalocene)

니콜라 부리오는 기후 위기 시대에 등장한 지질학적 시대 개념인 자본세와 인류세를 배경으로 숭고의 세 가지 형태와 그것을 반영한 «플래닛 B.» 전시의 내용을 본격적으로 소개하고 있다. 그에 따르면, 동시대의 새로운 숭고는 복잡하게 얽혀 있는 인간과 비인간의 영역과 유사한 무성하게 우거진 숲을 완전한 몰입을 위한 필요 조건으로 내세우고 있다. 이를 통해 숭고는 시간적 숭고와 재난적 숭고로 구분되는데, 시간적 숭고는 일시적 현상을 다룬 낭만주의 숭고와 달리 길게 일어난다. 재난적 숭고는 코로나19와 같은 전염병을 경험하며 마주하게 된 사회적, 생태적, 정치적 변화를 겪으며 생성된다.

　　2부에서는 크게 세 파트로 나누어 내용을 취합했다. 첫 번째 파트인 '모든 전시는 숲이다'는 관람자를 숲처럼 빽빽하게 포위된 공간에 몰입하게 만든 다음, 다양한 현상들이 뒤섞인 느낌을 경험하도록 한다. 두 번째 파트는 느린 화학 반응과 오랜 시간이 소요되는 디테일을 적극적으로 활용하는 작가들을 소개한다. 마지막 세 번째 파트는 바다에 유출된 기름을 떠올리게 하는 어둡고 끈적이는 작품들을 통해 재난의 형상 중 가장 스펙터클한 오염을 보여주고 있다. 결론적으로, «플래닛 B.» 전시 작품들은 재난을 향한 원망이나 비난이 아니라 거기에서 비롯된 교훈과 예술적 응답의 세계를 제시한다. (역자노트)

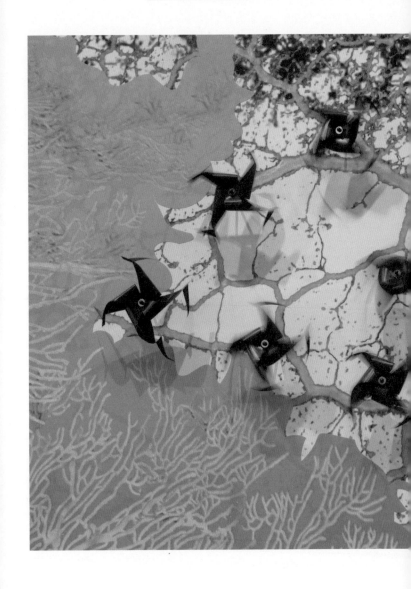

Haegue Yang, *Incantations - Entwinement, Endurance and Extinction* (detail), 2022.
Digital color print on self-adhesive vinly film, paper pinwheels.

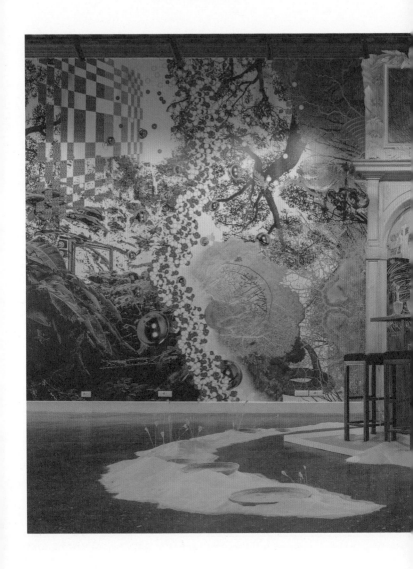

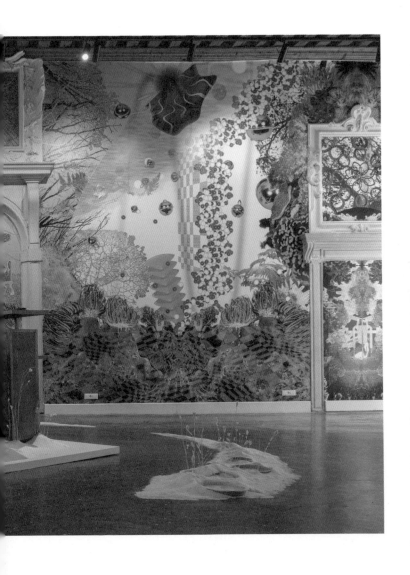

Bianca Bondi, Haegue Yang, Exibition view
Planet B. Climate change and the new sublime, 2022.
Palazzo Bollani, Venice.

57

숲
(숭고의 조건인 완전한 몰입)

The Forest
(Total immersion as a condition of the sublime)

인류 역사상 최초의 텍스트로 알려진 길가메시Gilgamesh
서사시는 가장 오래된 고대 메소포타미아 도시 국가인
우루크의 왕이 현 레바논에 위치한 삼나무 숲속 거대한
생명체와 싸우기 위해 떠나는 이야기를 들려준다—달리
말하면, 숲을 파괴하러 가는 이야기다. 처음부터 숲은
인간 세계의 토대가 된 이분법적 대립(하늘과 땅, 자연과
문화 등)을 흐리게 만드는 적대적인 공간이자 인간
세계의 저변으로 여겨졌다. 1725년에 출간한 잠바티스타
비코Giambattista Vico의 『새로운 학문New Science』은 기호에 관한
탁월한 인류학적 이론을 발전시켰다.[26] 그에 따르면,
대홍수에서 살아남은 사람들은 지구를 뒤덮은 거대한
숲에서 뿔뿔이 흩어지게 되었다. 숲을 베어 만든 첫 공터에
번개가 치는 광경은 그들이 하늘이라 부르는 텅 빈 표면에서
(천둥, 번개, 구름 등) 우주가 보낸 신호로 자신들과 소통하는
(비토가 유피테르Jupiter라고 부르는) '신의 개념notion of divinity'을
고안하도록 만들었다. 그러므로, 문명은 인간이 몰입했던
거대한 숲을 베어 냄으로써 그들이 메시지를 보내거나 받을
수 있는 일종의 스크린(하늘)으로 통하는 틈이 생겨 발생한
것이다. 몸부림쳐야 하는 숲과 올려다봐야 하는 하늘,
다시 말해 인간 세계는 두 축을 통해 구성되었으며, 이는
낭만주의 숭고 미학에서 반복되어 왔다.

　　우리는 카스파르 다비트 프리드리히 회화에 자주
등장하는 상징적인 뒷모습의 인물이 어쩌면 숲에서 왔을

【26】 Giambattista Vico,
The First New Science,
Cambridge: Cambridge
University Press, 2020 (1725).

지도 모른다는 상상을 해볼 수 있다. 하지만, 그의 작품은
개별자와 텅 빈 광활함 사이의 대비만을 보여준다. 숭고는
먼 수평선, 규모를 벗어난 광활한 공간, 또는 비코가
말한 천상의 "메시지"를 향한 직접적 접근을 요구한다.
보들레르는 자신의 시 「만물 조응Correspondences」에서 '상징의
숲'이란 이미지를 사용하고 있다. 덤불이 자라는 두텁고
무성한 숲의 공간은 사물과 존재 사이의 유사성을 일으키는
본래의 익숙함을 품고 있다. 숲은 인간human과 비인간non-
human 영역 사이, 두려운 뒤얽힘이 일어나는 불분명함의
장소다. 그러나 우리 머리 위 하늘과 같은 도시 생활이
태초의 숲이 그랬던 것처럼 밀도가 높고 위험하며 복잡하기
때문에, 동시대 세계에서 그것은 숭고의 원천이 되었다.
기후 변화 이후 우리는 오랫동안 인간의 삶을 구성했던 두
축의 완전한 역전을 목도하고 있다. 고요한 우주에서 지구를
둘러싼 대기가 적대적이고 위협적으로 변하는 동안 숲은
(그 자체로 위험에 처한 동시에) 안식처가 된 것이다.

　　　중국 고전 회화는 왜 숲을 잘 보여주지 않을까? 강과
산의 대비를 중심으로 구성된 중국 회화는 소나무, 바위,
구름 등을 보여주지만 언제나 수풀 위에 외롭게 서 있는
소나무를 선호한다. 우리는 이러한 회화 구성에 대해 빛과
안개의 역할을 바탕으로 하나의 가설을 제시할 수 있다.
앙드레 말로André Malraux는 "중국 회화의 원근법은 관람자를
배제한다. 동양은 안개에 관한 우리의 무관심을 이해한

【27】　André Malraux, *Picasso's
mask*, New York: Holt, Rinehart
and Winston, 1976.

적이 없다. 우리 풍경화에서 빛의 역할을 수행하는 안개"라
설명하며, 이를 잘 요약하였다.[27] 숲은 안개처럼 '구분
없음'의 은유다. 그 안에서 우리는 아무것도 볼 수 없다.
10세기 초에 제작된 곽희Guo Xi, 郭熙와 범관Fan K'uan, 范寬의 회화
작품은 숲이 자그마한 인물을 장대한 풍경 안으로 통합할
때 그 인물을 결코 전경에 두지 않는다. 그들이 작품을 통해
표현하는 정서는 숭고와는 아무런 관련이 없다. 세계의
근본 질서에 대한 명상이자 인류와 그들을 둘러싼 혼돈
사이 불화를 드러내지 않는 성찰이기 때문이다. 중국에서
"그리다Huà, 画"를 뜻하는 문자는 밭의 윤곽을 그리는 손의
모양을 하고 있다.[28] '그리다'란 행위는 길이 땅의 형태를
보여주듯 형상을 묘사하는 선을 따라 긋는 일이다. 요컨대,
회화는 경계로 이뤄진다. 그러므로, 회화는 숲의 반대가
된다.

[28] '그리다to paint'의
중국어 발음을 'Houa'라고
쓴 것을 'Huà'로 수정하였고
한자어로 병기. (역주)

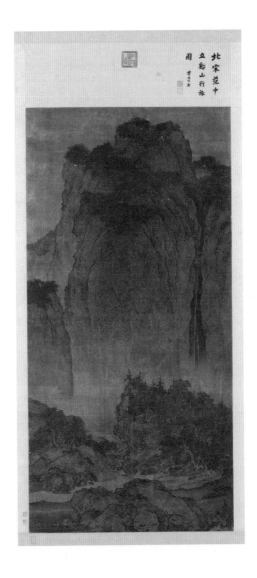

Fan K'uan, *Travelers Among Mountains and Streams*, Song dynasty, c. 1000.
Ink and light colors on silk, 206.3 × 103.3 cm.

이 전시의 첫 파트에는 "모든 전시는 숲이다Every exhibition is a forest"라는 제목이 붙었다. 예술이 다양한 평행적 생태계뿐 아니라 오늘날의 세계를 만든 정동affect과 관념이 깃든 거대한 기억의 고향이 되는 주변을 구성하기 때문이다. 전시는 숲처럼 기호와 의미를 생산하며 관람자를 빽빽하고 포위된 공간에 몰입시켜 일상으로부터 격리하고 공간 감각을 저해한다. 《플래닛 B.》의 첫 번째 섹션에 모은 작품들은 이러한 몰입의 느낌을 강조한다. 유기적 또는 화학적 현상에 의해 인간 사회의 점령 혹은 식물의 인간화가 뒤섞인 영역들이다. (앞의 영역에서는 비앙카 봉디, 막스 후퍼 슈나이더, 티아고 로차 피타, 양혜규, 아그니에슈카 쿠란트, 루치아 피자니Lucia Pizzani, 뒤의 영역에서는 다나 피오나 아머가 해당된다.) 오늘날의 예술에서 정글의 식물적 무성함은 방향감각 상실의 한 요소다. (막스 후퍼 슈나이더처럼 생물학도 출신인) 루치아 피자니의 설치 작업에서 우리는 파편적인 형태, 규모를 벗어난 디테일, 뱀의 비늘, 수수께끼 같은 사물, 가면에 얽힌 인간의 피부를 알아볼 수 있을 뿐이다. 전시에는 또한, 브라질의 현실을 외부자의 시선으로 응시한 아나 벨라 가이거Anna Bella Geiger의 연작이 특별히 포함되었다. 원주민의 문화, 로컬 모더니즘과 아마존 정글 사이에서 벌어지는 일련의 비판적 메아리를 생성하는 작품이다. 이와 유사한 혼합은 아르헨티나 출신의 '역사적' 작가 니콜라스 우리부루Nicolas Uriburu가 환경 운동과

콜럼버스 이전의 문화를 다룬 작품에서도 드러난다.
우리부루는 애시드 그린과 레드의 강렬한 조화를 통해
불안정한 자연의 스펙터클을 내보인다. 1968년 베니스
비엔날레에서 그랜드 카날the Grand Canal을 초록색으로 염색한
퍼포먼스가 그의 선언문이다.

비평가 클레멘트 그린버그Clement Greenberg는 중세
이후의 회화가 "자유롭고 열린 것으로서 공간 개념과
자유롭고 열린 공간 안에서의 동떨어진 섬으로서의
객체라는 상식적 개념을 비준했다"고 서술했다.
현대미술에서 공간은 "객체가 굴절되지만 분절되지
않는 하나의 연속체"로 여겨진다. 그린버그에 따르면,
"분리하기보다는 참여시키는" 이 "총체적 대상"이 추상
회화가 "묘사하는portrays" 것이다. [29] 이 추상과 '묘사'의
혼합은 작고한 화가이자 지질학자였던 페르 키르케뷔Per
Kirkeby의 작업에서도 찾을 수 있다. 키르케뷔는 광물학에
몰입하여 세계의 저면을 그리고자 분투했다.

【29】 Clement Greenberg,
"On the role of nature in
modernist painting." In *Art
and Culture*, Beacon Press,
1989(1961), p.173.

Phillip Zach, *n'ie—s-he'ee–s'es)x/v'ac<an't— nnNn'* (detail), 2022.
Pacific ocean macro- and micro- plastics, drift wood, mother of pearl, acrylic,
pigments, papier- mâché, cotton, silk, eucalyptus fibers, sand, metal, synthetic
gypsum, wood, plastic, styrofoam, 16 × 75 × 43 cm.

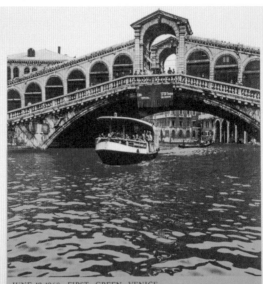

Nicolás García Uriburu, *Portfolio (Manifesto)* (detail), 1973.
Six silk screen paintings, 75 × 55 cm each.

Roberto Cabot, *Vagabond combinations*, 2022.
Acrylic and oil on canvas, 180 × 150 cm.

Roberto Cabot, *The Garden of Diversity*, 2022.
Acrylic and oil on canvas, 180 × 250 cm.

Lucía Pizzani, *Acorazada* (detail), 2022.
Wall installation with collages, wall paper and stoneware black clay pieces,
dimensions variable.

Kendell Geers, *Wonderland*, 2022.
Mirror, 120 × 120 × 5 cm.

Anna Conway, *Desert*, 2017.
Oil on canvas, 76.2 × 121.9 cm.

Anna Bella Geiger, *Native Brazil – Alien Brazil*, 1976-1977.
18 postcards (detail), 142 × 62 cm.

Per Kirkeby, *Untitled*, 2001.
Oil on canvas, 200 × 160 cm.

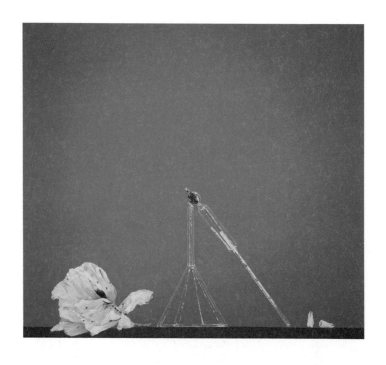

Ylva Snöfrid, *Xenia with Poppy Flower Funnel and Alcometer 70-100%*, 2012-15.
Oil on canvas, 37 × 48 cm.

Ylva Snöfrid, artist statement.

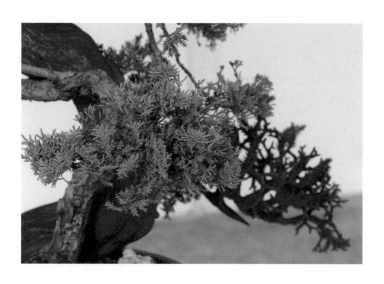

Agnieszka Kurant, *Semiotic Life* (detail), 2022.
74-years-old real live bonsai tree, 3D printed resin, acrylic enamel paint,
bonsai flower pot, grow lamps, 66 × 63.5 × 38.1 cm.

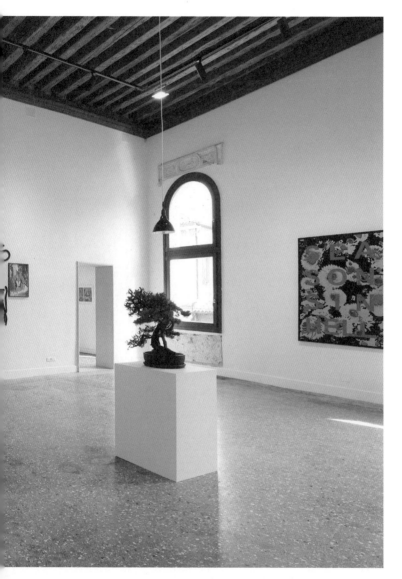

Exhibition view *Planet B. Climate change and the new sublime*, 2022,
Palazzo Bollani, Venice.

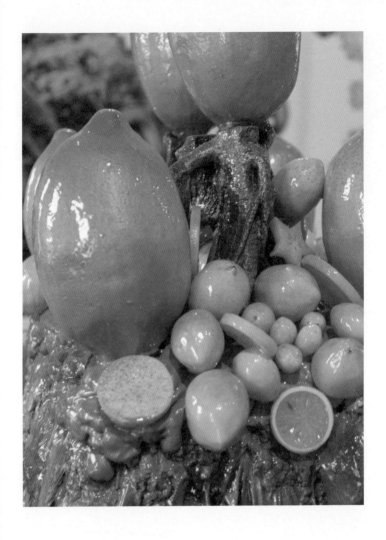

Max Hooper Schneider, *Untitled (Lemon Pond)* (detail), 2022.
Mixed media, glass aquarium, mineral oil, 63 × 76 × 94 cm.

찰스 다윈과 산호초:
시간적 숭고

Charles Darwin and coral reefs:
the temporal sublime

찰스 다윈은 『비글호 항해기Journal』에서 대양의 힘에 저항하는 산호초의 "위대함"에 관해 썼으며 산호의 느린 형성에서 숭고와 유사함을 보았다. "유기적 힘은 하얗게 부서지는 파도로부터 탄산석회 원자들을 하나씩 분리한다. 그리고 그것들을 하나의 대칭적 구조로 결합한다." 그에게 "생명의 법칙에 따라 대양의 파도가 가진 거대한 기계적 힘을 정복하는 부드럽고 젤리 같은 폴립"을 보는 것은 "위대한 광경"이었다.[30] 이런 기적은 오직 시간만이 만들어 낼 수 있다. 다윈은 산호초를 "밤낮 없이, 수 개월, 수 세기에 걸쳐 일한 무수한 건축가들의 축적된 노동"이라고 묘사했다.

낭만주의 숭고는 번개, 폭풍, 흘러가는 구름의 아주 짧은 시간성을 현시했다. 19세기 초에 윌리엄 터너William Turner는 화재나 난파선 같은 일시적인 현상, 즉 우발적인 사건에 놓인 인간의 존재를 그렸다. 반면, 카스파르 다비트 프리드리히, 카스파르 볼프Caspar Wolf나 피에르-앙리 드 발랑시엔Pierre-Henri de Valencienne 등은 더 오래, 지속적으로 보이는 것을 포착하기 위해 노력했다. 미국의 추상주의Abstraction가 1950년대와 60년대에 걸쳐 숭고를 "재현했을" 때 바넷 뉴먼은 공간이 아닌 시간에 근원하는 숭고의 개념을 발전시켰다. 그는 "숭고는 지금이다"라고 썼으며, 이 숭고의 재활성화에 있어 뉴먼의 가장 상징적 계승자인 로버트

[30] Charles Darwin, *Journal of Researches into the Natural History and Geology of the Countries Visited during the Voyage of H.M.S. Beagle round the World*, John Murray, 1845, p. 460.

Pierre-Henri de Valenciennes,
A Rocca di Papa : montagne dans les nuages, 1782-1784.
Oil on paper, 16 × 29 cm.

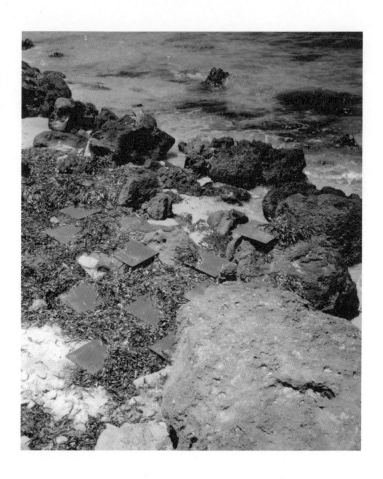

Robert Smithson, *Yucatan Mirror Displacements (1-9)*, 1969.
9 chromogenic-development slides, 61 × 61 cm each.

스미스슨Robert Smithson은 역설적으로 극단적인 일시성에 대해 작업했다. 열역학 법칙―모든 시스템에 내재한 에너지의 비가역적 소멸―에 매료되어 완전히 균일한 상태에서 구분 없이 우주가 끝나는 것을 상상한 것이다. 이 '뒤집힌 폐허ruins in reverse'의 이미지는 그의 작업에 편재해 있으며, 역행하는 하나의 세계를 재현한다.

20세기 초에는 프랑스 작가 빅토르 세갈렌Victor Segalen이 이미 유사한 진단을 내린 바 있으며, 엔트로피entropy를 향해 가는 인간종의 쇠퇴에 관한 **기후적 비전**climate vision을 예상했다. 그는 "나는 엔트로피를 무Nothingness보다 훨씬 위협적인 괴물로 상상한다"고 언급했다. "무는 얼음과 추위로 만들어졌다. 엔트로피는 미지근하다. [⋯] 엔트로피는 반죽이다. 미지근한 반죽이다." [31] 스미스슨의 작업이 생성한 몰입의 효과는 시간에서 비롯하며 엔트로피는 시간이 존재한다는 증거다. 이 숭고의 '개념적' 버전은 온 카와라On Kawara의 걸작 〈백만 년One Million Years〉(1970-1971)에서 그 누구도 해내지 못했던 시간 세기의 단순한 제시로 구현된다. 수치적 시간이 우리에게 다가온다….

아가타 잉가르덴Agata Ingarden에 따르면 "반은 액체이고 반은 고체 상태로 불에 녹은 설탕의 용해는 지각 불가능한 방식으로 일어난다……. 그러나, 그 다음 날에도 우리는 여전히 바닥에서 캐러멜 웅덩이를 찾을 수

[31] Victor Segalen, *Essay on Exoticism*, Duke University Press, 2022 (1904-1918).

```
149000 BC  148999 BC  148908 BC  148997 BC  148996 BC  148995 BC  148994 BC  148993 BC  148992 B
148990 BC  148989 BC  148988 BC  148987 BC  148986 BC  148985 BC  148984 BC  148983 BC  148982 B
148980 BC  148979 BC  148978 BC  148977 BC  148976 BC  148975 BC  148974 BC  148973 BC  148972 B
148970 BC  148969 BC  148968 BC  148967 BC  148966 BC  148965 BC  148964 BC  148963 BC  148962 B
148960 BC  148959 BC  148958 BC  148957 BC  148956 BC  148955 BC  148954 BC  148953 BC  148952 B
148950 BC  148949 BC  148948 BC  148947 BC  148946 BC  148945 BC  148944 BC  148943 BC  148942 B
148940 BC  148939 BC  148938 BC  148937 BC  148936 BC  148935 BC  148934 BC  148933 BC  148932 B
148930 BC  148929 BC  148928 BC  148927 BC  148926 BC  148925 BC  148924 BC  148923 BC  148922 B
148920 BC  148919 BC  148918 BC  148917 BC  148916 BC  148915 BC  148914 BC  148913 BC  148912 B
148910 BC  148909 BC  148908 BC  148907 BC  148906 BC  148905 BC  148904 BC  148903 BC  148902 B

148900 BC  148899 BC  148898 BC  148897 BC  148896 BC  148895 BC  148894 BC  148893 BC  148892 B
148890 BC  148889 BC  148888 BC  148887 BC  148886 BC  148885 BC  148884 BC  148883 BC  148882 B
148880 BC  148879 BC  148878 BC  148877 BC  148876 BC  148875 BC  148874 BC  148873 BC  148872 B
148870 BC  148869 BC  148868 BC  148867 BC  148866 BC  148865 BC  148864 BC  148863 BC  148862 B
148860 BC  148859 BC  148858 BC  148857 BC  148856 BC  148855 BC  148854 BC  148853 BC  148852 B
148850 BC  148849 BC  148848 BC  148847 BC  148846 BC  148845 BC  148844 BC  148843 BC  148842 B
148840 BC  148839 BC  148838 BC  148837 BC  148836 BC  148835 BC  148834 BC  148833 BC  148832 B
148830 BC  148829 BC  148828 BC  148827 BC  148826 BC  148825 BC  148824 BC  148823 BC  148822 B
148820 BC  148819 BC  148818 BC  148817 BC  148816 BC  148815 BC  148814 BC  148813 BC  148812 B
148810 BC  148809 BC  148808 BC  148807 BC  148806 BC  148805 BC  148804 BC  148803 BC  148802 BC

148800 BC  148799 BC  148798 BC  148797 BC  148796 BC  148795 BC  148794 BC  148793 BC  148792 BC
148790 BC  148789 BC  148788 BC  148787 BC  148786 BC  148785 BC  148784 BC  148783 BC  148782 BC
148780 BC  148779 BC  148778 BC  148777 BC  148776 BC  148775 BC  148774 BC  148773 BC  148772 BC
148770 BC  148769 BC  148768 BC  148767 BC  148766 BC  148765 BC  148764 BC  148763 BC  148762 BC
148760 BC  148759 BC  148758 BC  148757 BC  148756 BC  148755 BC  148754 BC  148753 BC  148752 BC
148750 BC  148749 BC  148748 BC  148747 BC  148746 BC  148745 BC  148744 BC  148743 BC  148742 BC
148740 BC  148739 BC  148738 BC  148737 BC  148736 BC  148735 BC  148734 BC  148733 BC  148732 BC
148730 BC  148729 BC  148728 BC  148727 BC  148726 BC  148725 BC  148724 BC  148723 BC  148722 BC
148720 BC  148719 BC  148718 BC  148717 BC  148716 BC  148715 BC  148714 BC  148713 BC  148712 BC
148710 BC  148709 BC  148708 BC  148707 BC  148706 BC  148705 BC  148704 BC  148703 BC  148702 BC

148700 BC  148699 BC  148698 BC  148697 BC  148696 BC  148695 BC  148694 BC  148693 BC  148692 BC
148690 BC  148689 BC  148688 BC  148687 BC  148686 BC  148685 BC  148684 BC  148683 BC  148682 BC
148680 BC  148679 BC  148678 BC  148677 BC  148676 BC  148675 BC  148674 BC  148673 BC  148672 BC
148670 BC  148669 BC  148668 BC  148667 BC  148666 BC  148665 BC  148664 BC  148663 BC  148662 BC
148660 BC  148659 BC  148658 BC  148657 BC  148656 BC  148655 BC  148654 BC  148653 BC  148652 BC
148650 BC  148649 BC  148648 BC  148647 BC  148646 BC  148645 BC  148644 BC  148643 BC  148642 BC
148640 BC  148639 BC  148638 BC  148637 BC  148636 BC  148635 BC  148634 BC  148633 BC  148632 BC
148630 BC  148629 BC  148628 BC  148627 BC  148626 BC  148625 BC  148624 BC  148623 BC  148622 BC
148620 BC  148619 BC  148618 BC  148617 BC  148616 BC  148615 BC  148614 BC  148613 BC  148612 BC
148610 BC  148609 BC  148608 BC  148607 BC  148606 BC  148605 BC  148604 BC  148603 BC  148602 BC

148600 BC  148599 BC  148598 BC  148597 BC  148596 BC  148595 BC  148594 BC  148593 BC  148592 BC
148590 BC  148589 BC  148588 BC  148587 BC  148586 BC  148585 BC  148584 BC  148583 BC  148582 BC
148580 BC  148579 BC  148578 BC  148577 BC  148576 BC  148575 BC  148574 BC  148573 BC  148572 BC
148570 BC  148569 BC  148568 BC  148567 BC  148566 BC  148565 BC  148564 BC  148563 BC  148562 BC
148560 BC  148559 BC  148558 BC  148557 BC  148556 BC  148555 BC  148554 BC  148553 BC  148552 BC
148550 BC  148549 BC  148548 BC  148547 BC  148546 BC  148545 BC  148544 BC  148543 BC  148542 BC
148540 BC  148539 BC  148538 BC  148537 BC  148536 BC  148535 BC  148534 BC  148533 BC  148532 BC
148530 BC  148529 BC  148528 BC  148527 BC  148526 BC  148525 BC  148524 BC  148523 BC  148522 BC
148520 BC  148519 BC  148518 BC  148517 BC  148516 BC  148515 BC  148514 BC  148513 BC  148512 BC
148510 BC  148509 BC  148508 BC  148507 BC  148506 BC  148505 BC  148504 BC  148503 BC  148502 BC
```

On Kawara, *One Million Years: Past* (detail), 1970–71.

있다. 작동하는 시간을 비롯한 문화 탄생과 공동체 형성에 관여하는 팽창된 지질학적 시간을 상기시킨다."

동시대 숭고의 한 양상은 찰스 다윈의 산호초에 관한 직관과 공명한다. 긴 간격을 가진 시간이 장대함의 동시대적 형태라는 의미이다. 광대함 안에서 인간 응시에서 벗어난 재구성을 해낸다는 것이 명확하기 때문이다. 동시대 미술에서 우리는 점점 더 느려지고 정교해지는 구축물들을 감상하게 된다. 닐스 알릭스-타벨링Nils Alix-Tabeling의 미세-구성을 장식한 자그마한 디테일들, 히샴 베라다와 비앙카 봉디가 설계한 더딘 화학적 반응, 찰스 에이버리가 자신의 허구적 세계를 공들여 그린 드로잉, 혹은 알렉스 세르베니Alex Cerveny가 인간종과 자연을 화해시키려는 모든 시도와 잇따른 실패를 보여주는 강렬한 봉헌물은 (대형 규모로 종종 제작되는) 다른 작품들처럼 대부분 미시적인 것과 거시적인 것, 작은 것과 거대한 것 사이의 동시대적 긴장감을 유지한다. (〈리오네그로와 솔리몽에스 강Rio Negro e Solimões〉(2019)과 베지토이드 인간vegetoid human beings이 세르베니의 작품이다.) 오늘날 시각 세계에서 고유한 것은 축소된 것이 더 이상 거대한 규모의 반대가 아니라는 점이다. 이 둘은 서로를 완성하는 것처럼 보인다—마치, 숲이 수백만의 미생물을 수용하는 것처럼.

지안프랑코 바르첼로Gianfranco Baruchello는 1950년대 후반부터 회화의 극미함과 확장 사이의 관계를 극단적으로

넓힌 소규모 미학aesthetic of the small scale의 거장으로 의심할
여지가 없었다. 성좌constellations로만 작품을 구성할 때까지
말이다.

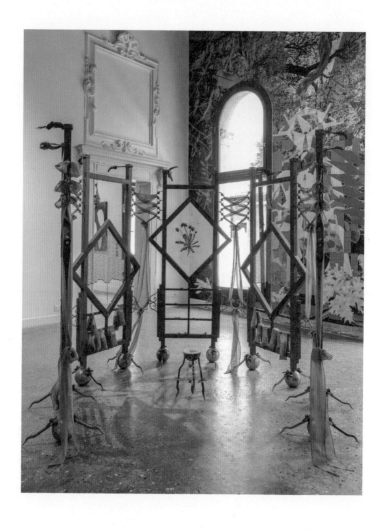

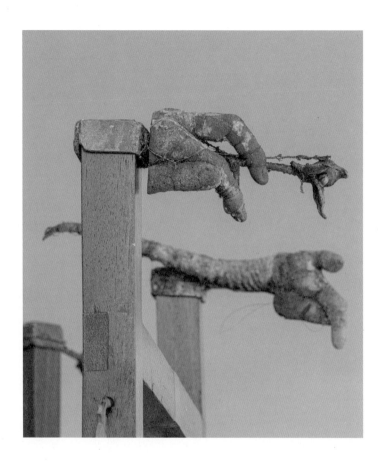

Nils Alix-Tabeling, *Le rouge aux lèvres*, 2022.
Wood, steel, electroplated cover, silk, embroidery on silk, uraline glass, resin,
medicinal plants (chamomile, thyme, lavender, mullein, common poppy)
dimensions variable.

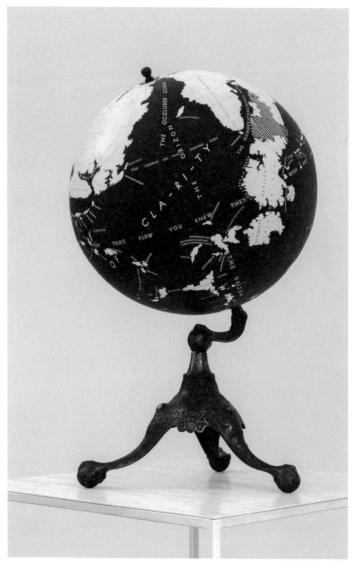

Charles Avery, *Untitled (Globe)*, 2017.
Antique globe, acrylic on gesso base, 77 × 41 × 41 cm.

Charles Avery, *Untitled (Inner Circles, Onomatopoeia Zoo)*, 2016.
Pencil, acrylic, gouache, watercolor and ink on paper, 203 × 338 cm.

Phillip Zach, *nnnnnn'nnn-en-e-N'e--stnnnnnn--nnNn'*, 2022.
Microplastics, glue, silk, latex, bpc-157, plant fibre, sand, acetate, calcium,
soda bicarbonate, cat litter, gypsum, lacquer, paper-maché, soil,
drift wood, 75 × 47 × 48 cm.

102

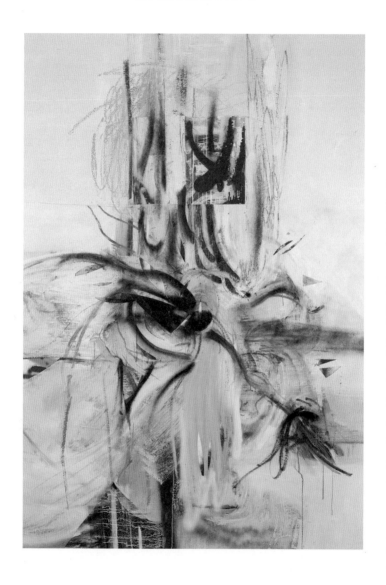

Romana Londi, *JETLAG III*, 2020-2021.
Oil paint, spray paint, emulsion, oil pastel, chalk, enamel
on photochromic plastic, linen canvas, 200 × 150 cm.

Gianfranco Baruchello, *Innesto della pressione volgare della finzione sulla pressione volgare della realtà* [Grafting of the vulgar pression of untruth on the vulgar pressure of truth], 1964.
Industrial enamels, indian ink on two layers of plexiglass (10 mm each) and on wood, aluminum, 62 × 81 × 8 cm.

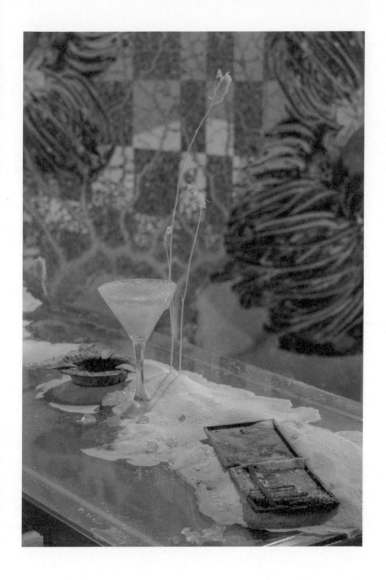

Bianca Bondi, *Wild and Slow* (detail), 2022.
Vintage bar with high chairs (brass, steel, velvet, glass), brass chandelier,
300 kg of salt, potassium alum, stabilised vegetation, glassware, halobacteria,
oxidation process, dimensions variable.

Alex Cerveny, *Untitled*, 2021-2022.
Oil on canvas, 35.5 × 17 cm.

108

Alex Cerveny, *Untitled*, 2021-2022.
Oil on canvas, 35.5 × 17 cm.

Polo Occidental Ⅱ

Anna Bella Geiger, *Western scroll with some handpainted burnt maps and old stamps in lead nr. II.*, 2017-2022.
Burnt paper pergament, tracing paper, lead, xerox, China ink, blue cobalt pigment (courtesy of the assistant of Yves Klein),
color pencil and collage, 43 × 75 × 8 cm.

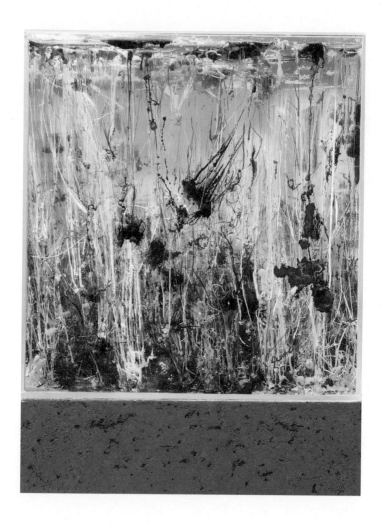

Agnieszka Kurant, *Nonorganic Life*, 2022.
Print on stainless steel, glass.

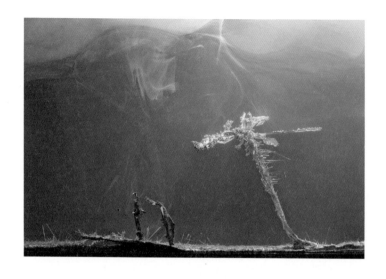

Hicham Berrada, *Permutations*, 2021-2022.
Copper, tin, aluminum, silver, lead, acrylic glass, 37 × 28 × 5 cm each.

나우루섬의 비극적 최후:
재난적 숭고

The tragic end of the island of Nauru:
the catastrophic sublime

나우루섬의 이야기는 상징적 대표성을 지닌다. 자치 국가인 이 작은 섬은 1970년대에 막대한 인산염 자원 덕분에 전세계에서 1인당 국민소득이 가장 높은 나라가 되었다. 그러나, 오늘날에 이르러 이 빈곤해진 국가에는 소비와 황량하고 척박한 땅 외에는 아무것도 남지 않았다. 이런 나우루섬의 이야기는 광기로 치달은 채굴주의exractivism의 우화이자 오염, 천연자원 고갈, 대규모 멸종이라는 **부정적 숭고**negative sublime의 이미지로도 볼 수 있다. 또한, 동시대의 미술가들이 유기 화합물에 집중하면서 지구를 **분자적 눈**monocular eye으로 섬세하게 살피는 이유를 말해준다. 인산염 광물이 나우루섬의 비극적 운명을 야기했기 때문이다.

이 전시의 세 번째 파트는 어둡고 검은 그림자에 지배되어 있다. 로리스 그레오Loris Gréaud는 하소와 연소의 힘을 빌렸고, 피터 부겐후트는 시간의 흐름과 먼지의 축적을 강조했으며, 아가타 잉가르덴은 강렬하고 아스팔트 같은 검은색을 보여주었다. 인류세, 즉 기후 변화를 맞이한 문명은 거대한 공포에 시달리고 있다. 우리의 눈 바로 앞에서 제 자리를 잃어버리고 있는 세계를 다시 직조하고 구성하는 일이 불가능하기 때문이다. 바꿔 말하면, 너무 늦어버렸다는 느낌이 들기 때문이다. 대홍수와 노아의 방주 신화는 더 이상 신화가 아니라 피할 수 없는 현실이 되고 말았다. 우리는 재난에 휩쓸렸으며, 그 속에 잠겼다. 수면에 유출된 기름막은 하나의 불균형이자 무질서이며 오염의

116

가장 스펙터클한 형상이다.

켄델 기어스Kendell Geers는 다음과 같이 설명했다. "2022년 언어는 죽었다. 이는 '가짜 뉴스'라는 정치를 도입한 트럼프와 캔슬 문화를 포함한 #워크폴리틱스#wokepolitics 사이에서 일어났다.[32] 불안정해진 언어와 그 의미의 관계는 앞으로 더 이상 지속되지 않을 것이다. 2001년 9월 11일은 이미지가 죽은 날이었고, 1989년에는 베를린 장벽과 함께 민주주의가 사라졌다. 선택의 종말이었다. 그로 인해 자본주의가 승리하게 되었다. 지금, 우리는 선택의 여지가 없어진 자본주의의 변주를 목도하고 있다."

이제, 다시 예술은 (언어의 수학적 측면에서) 표상의 재난적 방식을 발명함으로써 (생태학적) 재난으로부터 교훈을 이끌어낸다. 요점은 (미성숙하게) 이 재난을 맹렬히 비난하는 것이 아니라 재난의 형상과 효과를 분명히 하도록 **보여주는** 것이다. 앞서 보았듯이, 인물은 배경으로 녹아들고, 형식과 내용은 겹치며, 그 어떤 공간도 밀폐되거나 **보존되지** 않는다. 전염되거나 그 자신의 형상과 허수를 생산한다. 일반화하여 말하자면, 형상의 측면에서 세계의 토폴로지topology와 지리학은 사실상 별개의 문제가 되었다. 지도상으로 멀게 보였던 두 지점은 이제 실제로 겹쳐질 수 있게 된 것이다. 이런 두 가지 경제적, 기후적 국제화가 지구 전체를 **구겨서**

[32] #wokepolitics, 직역하면 '깨어난 정치'라는 해시태그 운동은 미국에서 조지 플로이드George Floyd 사건이 일어나며 급격히 진전했다. 현재 '워크woke'는 인종, 젠더 등의 문제에 정치 편향적인 좌파를 의미하는 데 사용하는 모호한 용어로 인식되고 있다. (역주)

새로운 주름들folds을 만들어냈기 때문이다. 수학에서 재난 이론은 **주름**의 토폴리지 이론이자 매끄럽지 않은 표면의 대수학이다.[33]

　　오늘날 예술에서 가장 매력적인 부분은 인류세가 우리에게 대면하게 하는(사회적, 생태적, 정치적 등) 새로운 주름들을 고려한 세계의 새로운 형상화 유형들이 창조되고 있는 방식이다. 우리가 살고 있는 공간에 영향을 주는 기후 변화를 심각하게 여길 뿐 아니라 그 기후 변화를 고려하는 예술적 응답들을 산출한다.

[33]　재난 이론은 시스템의 특정 매개변수의 작은 변화가 시스템의 동작이나 구조에 갑작스럽고 중대한 변화를 가져오는 방법을 다루는 수학 및 물리학의 한 연구 분야이다. 재앙 이론과 토폴로지는 복잡한 시스템과 그 행위를 연구하는데 사용되는 수학적 개념과 구조를 통해 연결되는데 부리오는 여기서 이 연결에 착안하여 최근의 변화를 설명한다.(역주)

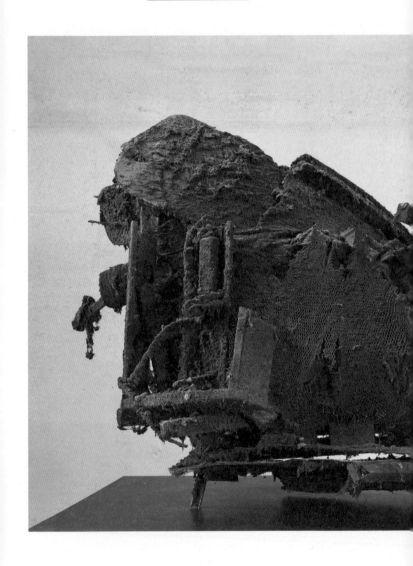

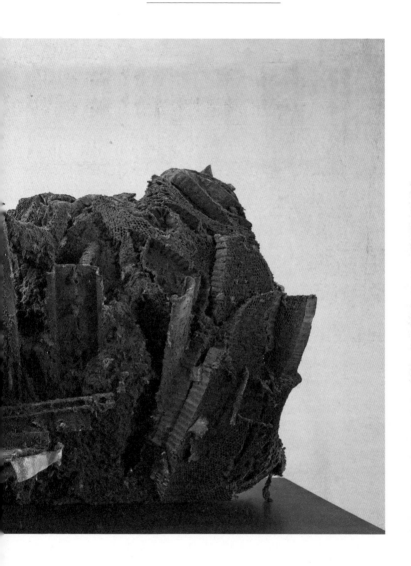

Peter Buggenhout, *The Blind leading the Blind #86*, 2018.
Mixed media (aluminium, cardboard, iron, paint, plastic,
plexiglass, polyester, polyurethane, styrofoam, wood)
covered with domestic dust, 115 × 146 × 175 cm.

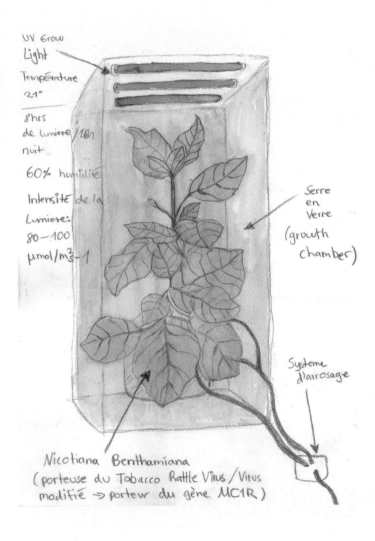

UV Grow Light
Température 21°
8hrs de Lumiere/16h nuit
60% humidité
Intensité de la Lumiere: 80–100 μmol/m³–1

Serre en Verre (growth chamber)

Système d'arrosage

Nicotiana Benthamiana
(porteuse du Tobacco Rattle Virus / Virus modifié → porteur du gène MC1R)

Dana-Fiona Armour, *Project MC1R* (preliminary drawing), 2022.
Watercolor on paper, 42 × 29.7 cm.

122

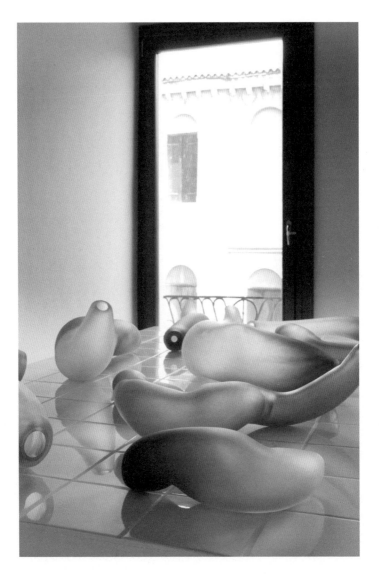

Dana-Fiona Armour, *Project MC1R, Pneumatophores* (detail), 2022.
Glass, melanocortin (melanin), oxides, metallic salts, dimensions variable.

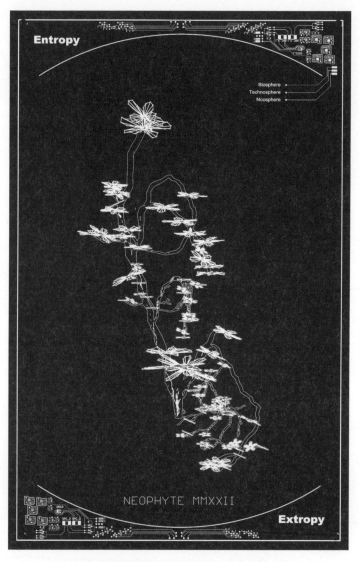

Sterling Crispin, *Codex 3 - Neophyte MMXXII*, 2022.
Aluminum, printed circuit board
(FR-4 glass-reinforced epoxy laminate, copper), 50 × 30 cm.

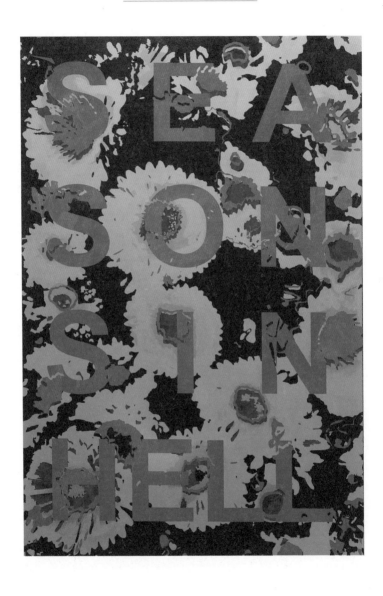

Kendell Geers, *Poetic Justice (Season in Hell)*, 2019.
Oil on canvas, 160 x 120 cm.

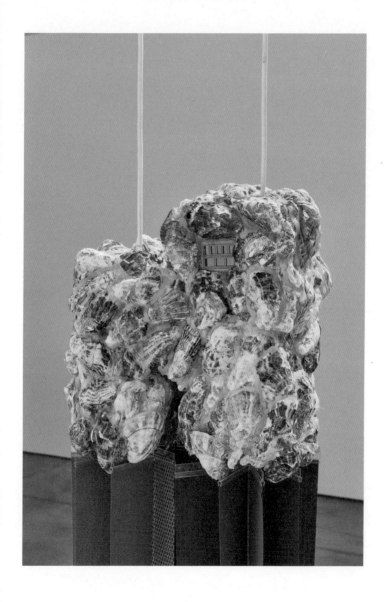

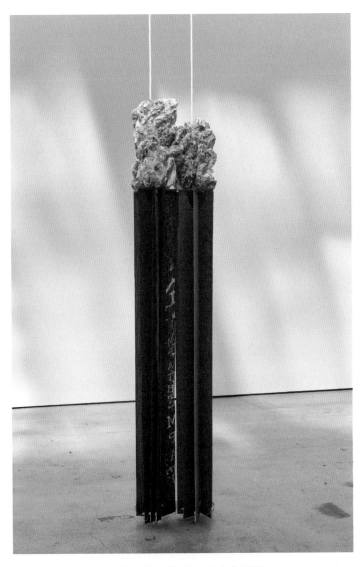

Agata Ingarden, *Blind suit Prelude 1*, 2021.
Oyster shells, stainless steel, mosquito net, neon lights,
electrical wiring, blinds, 189 × 42 × 24 cm.

Loris Gréaud, *Nothing Left To Falsify*, 2012.
Polystyrene plate laminated with BA13, resin, charcoal collected from
the combustion of artist's proof, frame of solid oak, 230 × 160 × 14.3 cm.

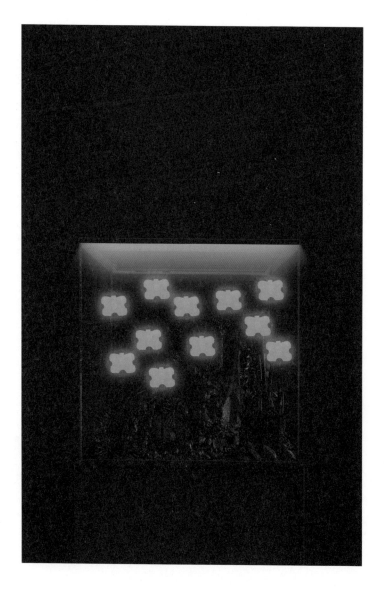

Max Hooper Schneider, *The Beatles*, 2022.
Mixed media, metal vitrine, cast uranium glass, UV light.

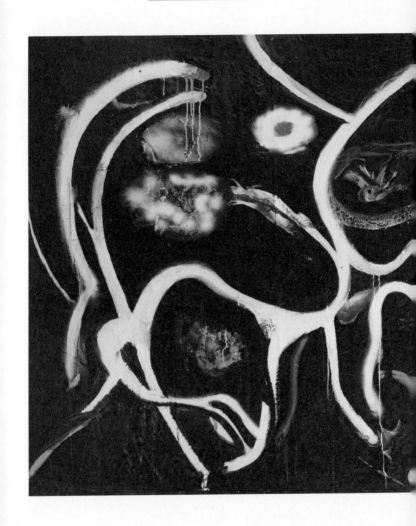

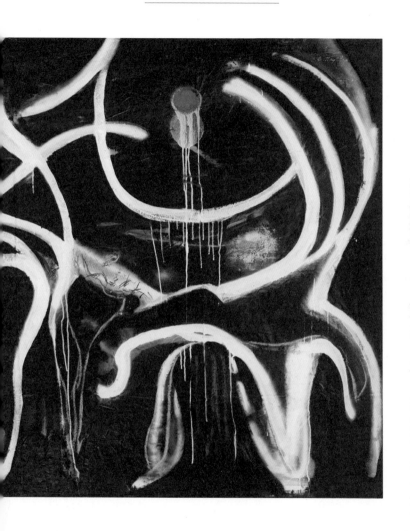

Romana Londi, *LULLABY, TO THE TICK OF TWO CLOCKS*, 2020-2021.
Oil paint, spray paint, emulsion, oil pastel, chalk, enamel
on photochromic plastic on cotton, plastic photochromic lenses, 140 × 229 cm.

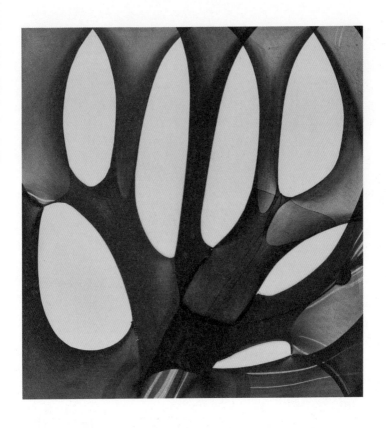

Turiya Magadlela, *Mulberries Are Sweeter When Ripe II*, 2019.
Nylon and cotton pantyhose on canvas, 120 × 120 cm.

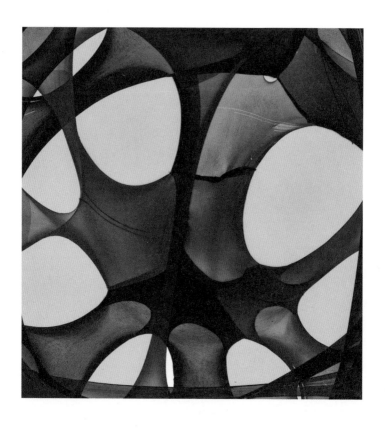

Turiya Magadlela, *Mulberries Are Sweeter When Ripe I*, 2019.
Nylon and cotton pantyhose on canvas, 120 × 120 cm.

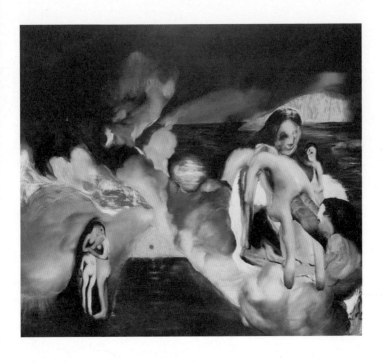

Ambera Wellmann, *Sunset Sees Succubus*, 2021.
Oil on linen, 182 × 213.2 × 3.2 cm.

(ㅁ)

(ㅂ)

(ㅅ)

(cover, p. 19) Hamburger Kunsthalle, Germany. Ph. BPK Berlin, Ph. Elke Walford

(p. 32) Courtesy of the artist and Kraupa-Tuskany Zeidler, Berlin. Exhibition view *PLANET B. Climate change and the new sublime* © Radicants 2022, Ph. Sebastiano Pellion Di Persano

(p. 49) Courtesy of the artist and Mor Charpentier

(p. 54-55) Courtesy of the artist. Exhibition view *PLANET B. Climate change and the new sublime* © Radicants 2022, Ph. Sebastiano Pellion Di Persano

(p. 56-57) Courtesy of the artists. Exhibition view *PLANET B. Climate change and the new sublime* © Radicants, Ph. Andrea Avezzù

(p. 63) © National Palace Museum, Taipei, Taiwan

(p. 66) Courtesy of the artist. Exhibition view *PLANET B. Cilmate change and the new sublime* © Radicants 2022, Ph. Emanuela Lazari

(p. 67) Courtesy Nicolás García Uriburu Foundation

(p. 68, 69) Courtesy of the artist. Ph. Serge Urvois

(p. 70) Courtesy of the artist

(p. 71) Courtesy of the artist. Exhibition view *PLANET B. Climate change and the new sublime* © Radicants 2022, Ph. Sebastiano Pellion Di Persano

(p. 72-73) Courtesy of the artist and Fergus McGaffrey Gallery

(p. 74-79) Courtesy of the artist. Ph. Luiz Carlos Velho

(p. 80) © Almine Rech. Ph. Rebecca Fanuele

(p. 81, 82) Courtesy of the artist

(p. 83) Courtesy of the artist and Tanya Bonakdar Gallery

(p. 84-5) Courtesy of the artists. Exhibition view *PLANET B. Climate change and the new sublime* © Radicants, Ph. Emanuela Lazzari

(p. 86) Courtesy of the artist

(p. 89) Ph. RMN-Grand Palais (musée du Louvre). Ph. Michel Urtado

(p. 90) © Holt-Smithson Foundation / SACK, Seoul / VAGA, NY, 2023

(p. 92-93) © One Million Years Foundation. Courtesy One Million Years Foundation and David Zwirner

(p. 96-98) Courtesy of the artist and Piktogram

플래닛 B. 기후 변화 그리고 새로운 숭고

지은이 니콜라 부리오
옮긴이 김한들, 노태은, 안소현

초판 1쇄 발행 2023년 11월 6일
펴낸이 김정은
편집 오승해, 윤하린
검수 김한들
디자인 일상의실천

펴낸곳 이안북스
주소 서울시 종로구 자하문로 24길 44, 2층
전화 Tel. 02-734-3105
이메일 iannbooks@gmail.com
홈페이지 www.iannmagazine.com

ISBN 979-11-85374-93-2
PRICE 18,000원